高考美术专业指导教程

速写
SUXIE

《高考美术专业指导教程》编委会　编

山东美术出版社

图书在版编目（CIP）数据

速写／丁建国等编.—济南：山东美术出版社，2008.11
高考美术专业指导教程
ISBN 978-7-5330-2054-5

Ⅰ.速… Ⅱ.丁… Ⅲ.速写－技法（美术）－高等学校－
入学考试－自学参考资料 Ⅳ.J214

中国版本图书馆CIP数据核字（2008）第163833号

《高考美术专业指导教程》编委会

主编：

丁建国　　　杨之鹏

副主编：

孙明宇　　赵　霞　　王永芬　　刘　萌

《速写——高考美术专业指导教程》

分册主编：

王永芬　　孙明宇

作者名单：

盛朝宽　　姜文华　　董慧丽　　郭增堂

庞晓辉　　何邦辉　　刘金梅　　王丽华

王立杰　　杨本琴

出版发行：山东美术出版社
　　　　　济南市胜利大街39号（邮编：250001）
　　　　　http://www.sdmspub.com
　　　　　E-mail:sdmscbs@163.com
　　　　　电话：(0531) 82098268　传真：(0531) 82066185
　　　　　山东美术出版社发行部
　　　　　济南市顺河商业街1号楼（邮编：250001）
　　　　　电话：(0531) 86193019　86193028
制版印刷：山东新华印刷厂德州厂
开　　本：889×1194毫米　16开　3.5印张
版　　次：2008年11月第1版　2008年11月第1次印刷
定　　价：18.00元

前 言
QIANYAN

　　速写是美术工作者记录生活，搜集素材的重要手段，也是绘画初学者艺术入门的方法途径。好的速写作品往往能生动的反映生活中的真切感受与美好的情感，给人以启迪以及高雅的审美体验。

　　由于速写直接面对生活物象写生，自然的感受已溢于笔端，少了刻意的雕琢，因此也就具有"原生态"的特点，这也就是许多人喜欢速写的一个重要原因。对生活的热爱与娴熟的技法是造就优秀速写的两个重要方面。

　　速写是美术学习（特别是绘画）的基础训练方法之一，它与多类绘画形式一样，蕴含着丰厚的传统文化。无论是中国的线描，还是西方的素描，都有着浩如烟海的作品供后人研习。初学者在学习历代大师技法的同时，结合时代、学习大师们优秀的文化传统、思想和理念，也会逐渐了解、认识大师及其作品在不同历史时期所具有的审美价值、历史意义。速写的学习也就成了一种美术文化的学习，速写水平的提高促进了审美能力的增长。

　　速写学习方法十分重要，有针对性地选择适合自己的学习方法。初学者宜由简入繁、由浅入深地研习，自身边熟悉的事物画起。简单的画面中追求深切的寓意，繁杂的图画理出简洁的秩序与条例。

　　人吃五谷杂粮，营养丰富。速写使用各种技法，尝试不同题材，增加画者兴趣。素描、彩画、速写中，速写属易学难成的类别，拿起笔就能画，但要达到一定的水平、高度，总需要长期的探索与磨练。学画速写最大的收益，莫过于造型与艺术素养的进步。长期的速写实践会使画作更加明显生动，充满生机与活力。

目 录
MULU

第一章
速写基础知识与人体结构

第一节　速写概述

1. 速写概念和工具

速写，是指使用简练的表现技法，在短时间内扼要地画出人和物体的动态或静态形象的表现方法。速写原本是艺术家搜集素材进行创作的一种手段，同素描一样，除了是基础美术训练方法，也是一种独立的艺术形式。对于初学者来说，速写是一项训练造型能力的有效方法，它可以培养我们敏锐的观察力和概括能力。在平时进行大量的速写训练可以使学生的综合绘画水平得到很快的提高。在美术专业高考训练过程中，速写是绘画基本训练中的一项主要内容，随着这几年美术专业高考不断升温，速写考试作为一种考查学生艺术素质的重要手段被越来越多的招生高校所采用。近年来美术高考速写考试的主要形式有：考场内单人的动态速写写生、考场内两人或两人以上组合写生、生活中常见的单人动态默写、生活场景默写、命题式创作草图或风景默写。

速写工具的选用范围较为广泛，常见的画笔有铅笔、炭笔、炭条、毛笔、钢笔、圆珠笔等，初学者应尝试着了解各种笔的性能，不同的笔画出的效果也是不同的。

建议初学先使用较软的铅笔（B—6B）等容易擦拭、修改的绘画工具。根据笔的性能可选择适当的纸张。钢笔画速写，纸质要求光洁，如素描纸；用炭条画速写，纸质可以相应松软一些，如高丽纸，毛边纸，新闻纸等。

于初学者来说，最好选择物美价廉的纸张，新闻纸或高丽纸都是不错的选择。初学者还要谨记一点，画面切忌尺幅过大，一般选择四开、八开的纸张就可以了。

要想掌握速写的基本方法、明确速写目的必须多看勤练，对作为美术高考考试科目的人物速写更应如此。注意构图、起形、局部刻画、整体调整的作画步骤，重点要理解人物的基本结构，掌握好人物动态特点和用笔表现的方法。

2. 速写的表现形式

1. 以线为主的速写

中国画就是一种用线表现的画种，在表现物象的过程中，从结构出发，将物象的形体转折、运动趋势和物象质感用概括简练的线条表现出来。它具备造型严谨，形态自然生动，线条运用疏密得当，整体

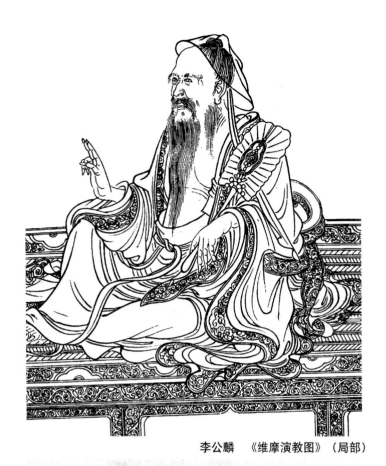

李公麟　《维摩演教图》（局部）

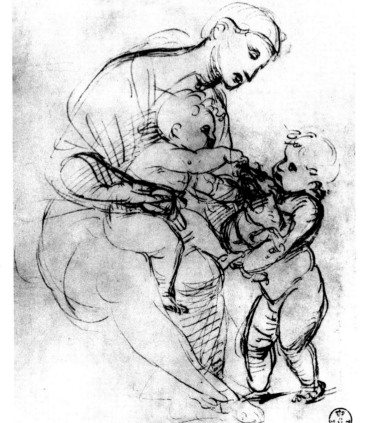

拉斐尔　《圣母子、盖尔比姆与狗》

节奏感好等特点，主要通过线的粗细、虚实、疏密变化表达主次关系、空间关系。

2.以线为主，线面结合的速写

在写生中，特别在课堂较长时间的针对美术高考的训练中，以线为主、线面结合的手法能较好地发挥速写的特点，这也是目前速写训练中常用的表现手法。以线为主，通过对部分明暗交界线及暗部、衣纹处调子的补充添加来表现物体，其特点是层次丰富，表现力强。

3.以点、线、面综合运用的速写

这种速写的出发点就是作者对被画物的第一感受，所表现出的手法不拘泥于单纯的线或线面结合，更注重画面的表现力。当然，这也是已具备较高水平的综合能力的体现。

3.线条的运用

1.线的穿插

速写的魅力主要在线的组织与表现。表现好线与线之间的穿插和呼应关系，是使画面富有节奏感的重要因素。同时，线的穿插呼应关系和透视关系对表现物象的空间感、层次感起着重要的作用。不同方向的线组织穿插，给人前后方向感是不一样的，它可以直接表现物体的透视方向。但速写又不等同于线描，如果每一处的刻画都像线描一样过于注意衣纹、线与线之间的穿插呼应，就失去了速写富有节奏、酣畅淋漓的韵味。

2.线的取舍提炼

速写训练中，基本形确定之后，对于线的处理应注意以下几点："衣纹线"应注意忌平行，注意疏密对比，体现结构。"结构线"要准确，贴皮肤处理要实一点，线要准。"惯性线"刻画时不要画得太多，且不宜画得太重。

3.线的对比

在速写中，通过对比检验物体形体比例、透视关系的正确与否。速写强调在形体比例、动态、透视等几方面准确的前提下，利用和强调线的对比。对比的手法有：线的曲直对比、线的浓淡对比、线的虚实对比、线的长短对比、线的疏密对比、线的粗细对比等。

4.如何画好速写

如何画好速写，概括来讲就是要把握住"三言"、"五势"。

所谓"三言"，即要言之有物、言之有理、言之有力。

言之有物：画速写不能无的放矢，要抓住模特瞬间的姿态，落笔大胆肯定，即使落笔不多，其意境当远。一幅好的速写要想耐看，就应有内容。所谓"台上一分钟，台下十年功"。在画家经营的构图中，那一点、一线都是艺术修养的体现，看似横涂竖抹不经意之笔，实则内容丰富，充满艺术的张力，反映着艺术家独有的艺术个性。

言之有理：画速写是有所感而发，属瞬间艺术，但如果没有基础知识做后盾，解剖知识为向导，很容易浮于表面，言之无物。古典主义大师们，像米开朗基罗、达·芬奇等，其作品结构严谨准确；而毕加索或梵高，他们早期的作品一样是充满严谨和理性的；至于后现代画家加斯东、萨里等的素描作品也是如此。因此，在速写中理性更多体现在对解剖学的深入理解上。

言之有力：好的速写作品往往具有极强的视觉震撼力，使人产生无限遐想。这就体现出艺术无形的力量，其力无形，然底蕴可循，关键在于直击要害，突出主题。这就需要有较高的驾驭能力，不仅把

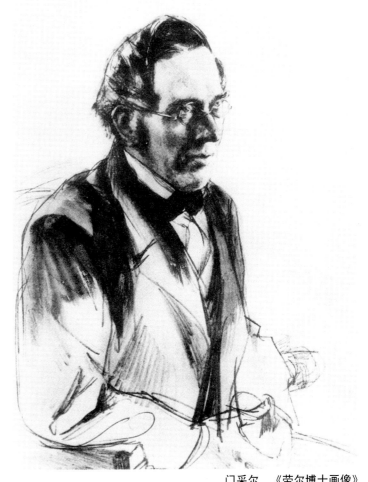

门采尔　《劳尔博士画像》

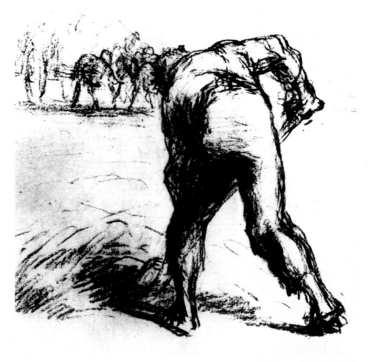

米勒　《农夫背影》

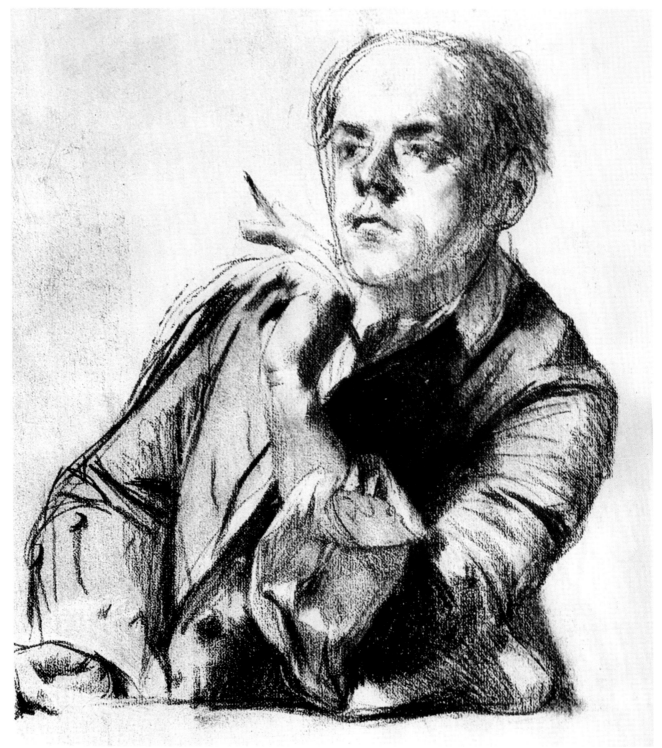

门采尔　《莫里恩肖像》

工具当成手指的延伸，而且应当全身心融入整个作画过程中。这就是所说的要用身体去画画，用你所有的感官去体会所描绘的对象，才能言之有力。

"五势"是"三言"的拓展，即"骨势"、"肉势"、"衣势"、"光势"、"气势"。

1."骨势"，即人体的骨骼结构走势。

所谓画人先画骨，而要想画好速写人物，对基本的骨骼必须有较深入的理解。

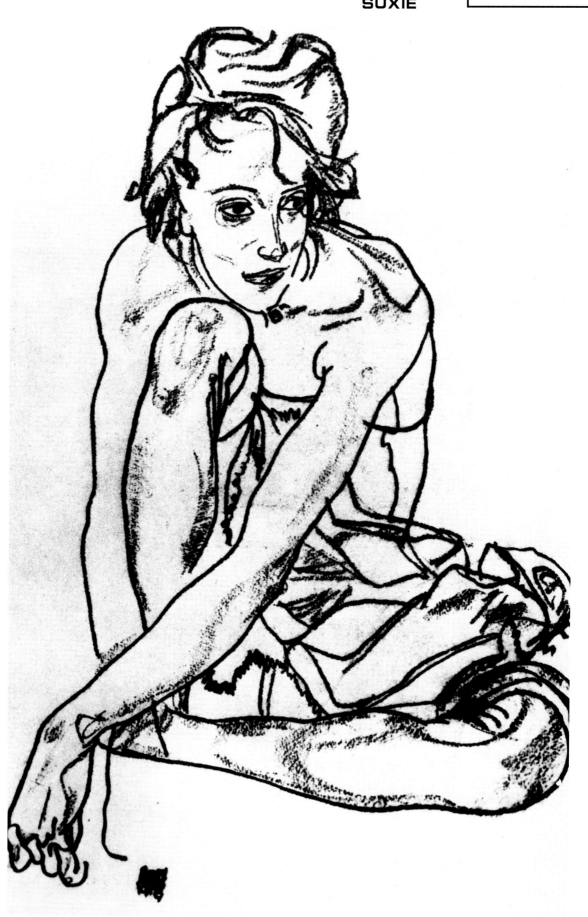

席勒 《蹲坐的女模特》

2．"肉势"，即人体的肌肉解剖。

如人的笑，是笑肌横拉，颧肌上提，才显得自然，如果只是笑肌运动，那就是苦笑。正因为深谙于此道，达·芬奇才能创造出神秘的微笑。一谈解剖就是骨、肉、皮，有骨有肉才有动势。骨势、肉势当属速写人物的第一关。在第二节我们会对速写中需要运用到的解剖知识做详细讲解。

3．"衣势"，即肌体运动在衣服上所展现出的纹理特征。

中国古代人物画对衣势的追求胜于对骨势和肉势的钻研，或许是传统的封建思想影响，对人体往往是羞于表达，疏于张扬的原因吧！然而辩证地去看待这个问题，你会发现这未尝不是一件好事。古代文人正是有鉴于此才创造出独具东方神韵的衣势，具有代表性的首推"十八描"。东方对衣势的理解更多地体现在线的运用上，线的长短、曲直、虚实、粗细、呼应、穿插、放射、推移等无不充满奇幻多变的魅力。

衣势不仅仅存在于线的运用，诸如库尔贝、谢洛夫等大师更钟情于以明暗色调的形式去表现衣势，而门采尔更是线面结合形式的典型代表。当然，衣势最终离不开骨势和肉势的支撑。

4．"光势"，主要是指明暗光影在速写作品中的走势。

有顺光、逆光、顶光、侧光、侧前光、侧后光、散光、强光、弱光等多种光线效果，它们围绕不同形体的转折组成丰富多样的走势。从广义上讲，光势涵盖了衣势的内容。从狭义上讲，以明暗色调为主的速写形式就是强调光势为主的画法，而在线面结合的手法中，光势也是重要一环。在速写写生中，我们往往选择一个统一的光线，这样画面不至于失控，在具体表现上，可以强化明暗交界区域，统一暗部，使作品简洁、概括且又对比强烈。

光势的表现形式不同，对作品的风格就会产生不同的影响，诸如修拉的光势充满迷幻和柔美，伦勃朗的光势深沉而又忧伤，门采尔的光势与线势有机结合，唯美而又夸张。用炭铅笔横涂竖抹，或用手指、面巾纸揉擦都能出现很多不同的效果。

5．"气势"，是需要追求的艺术境界。

如同李白之诗、张旭之字，无不令人拍案叫绝。细品大师的速写作品，或轻描淡写，或一气呵成，或如小桥流水，纤细连绵，或如电闪雷鸣，笔笔泼辣。

多品味、临摹大师的画作，对我们画好速写大有帮助。

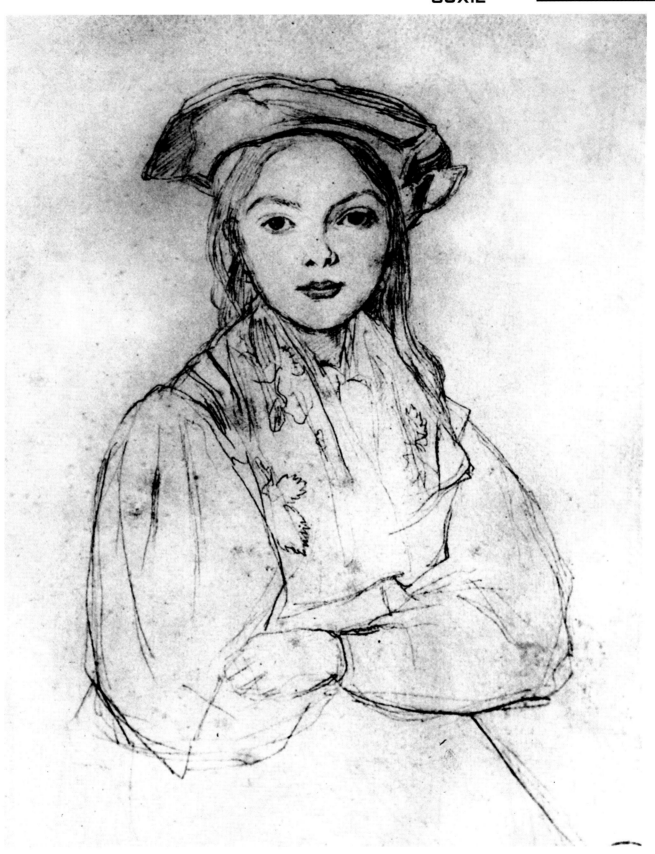

柯罗　《戴贝雷帽的姑娘》

第二节　人体结构基础知识

1.人体比例结构

要画好人物速写，首先要明白人的身体比例和基本结构。人体由头、躯干、上肢、下肢四大部分构成。

头部分为脑颅和面颅；躯干分为颈、胸、腹、背、腰；上肢分为肩、臂、手；下肢分为臀、腿、足。

1.全身的大体比例

比例是构成人体美的基础，准确的比例能帮助我们正确地表现人体。严格地讲，人体的比例因人而异，但却有一些符合大多数人的特点的共性的比例和结构。以"头长"作为一个长度单位是一种比较常用而又方便的观察方法。

"立七坐五盘三半"是常用的人体比例口诀，中国人的比例一般来说是7个半个头长。其实在绘画中需要灵活把握，现代艺术创作一般采用8头身的理想化比例。

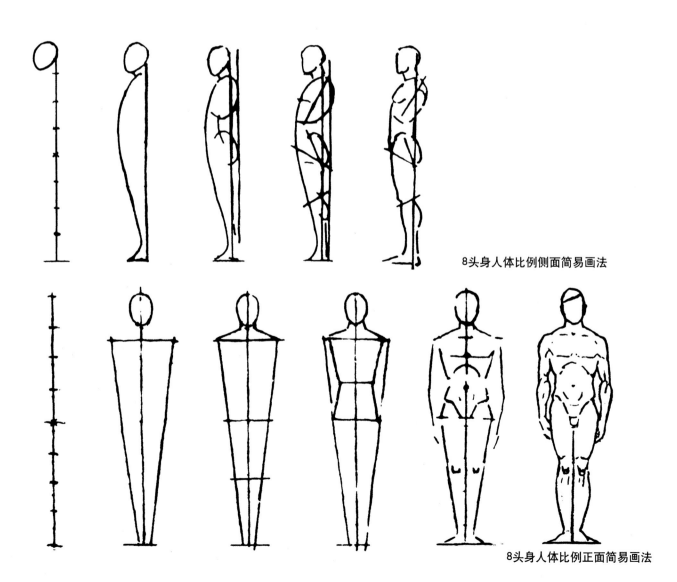

8头身人体比例侧面简易画法

8头身人体比例正面简易画法

从下颏至乳头等于1个头长，乳头至脐孔为1个头长。大转子到足底是4个头长，人体的1/2处在耻骨联合上下。肩宽为两个头长。手臂和手共为3个头长。躯干的高度为2个头长；上肢的长度为3个头长，其中上臂为1.3个头长，前臂为1个头长，手为0.7个头长；下肢的高度为4个头长，其中大腿、小腿各为2个头长，足的侧面长度等于1个头长。

2.骨骼结构

骨骼决定人体的高度和人体各部分的长度和比例。人体全身共有206块骨骼，男女的骨骼一样多，但形状长短有异。全身骨骼大体分为头骨、躯干骨、上肢骨、下肢骨等。研究并扎实地掌握人体骨骼的形状和结构对于我们人物速写的进步是至关重要的。

3.肌肉结构

人体全身肌肉有600多块，大多左右对称。由于肌肉附着在人体的外表，是人体的"外部形象"，所以要画好人物画，必须对人体的肌肉结构了如指掌，方能运筹帷幄。

4.男女的身体结构和外形特征的差异

肌肉——男子全身肌肉结构明显，女子全身脂肪多，肌肉结构不明显。

头部——男子眉弓较高而额结节不明显，故额平后斜，而女子则额头圆突。男子鼻梁高，鼻孔大，女子鼻梁平直，鼻孔小。

颈部——男子的颈短粗，喉结大而且低，两胸锁乳突肌粗圆；女子颈长细，两胸锁乳突肌细长，喉结不明显。

肩部——男子肩平宽，女子肩部平窄。

胸部——男子胸廓大，厚而宽，女子窄而圆。

臀部——男子骨盆窄，腰部腹外斜肌发达而呈方形，故腰明显，臀呈方圆形。女子骨盆宽，臀部脂肪厚，故腰部不明显而臀部宽圆。

胸部——男子的胸大肌发达而乳头小。女子的胸大肌不发达，乳腺发达而隆起。

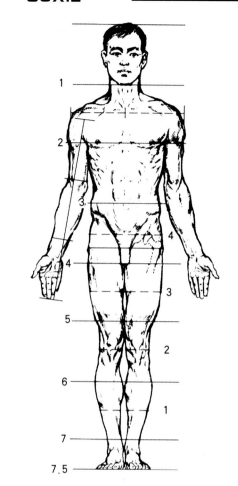

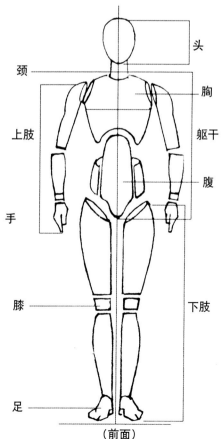

（前面）

2.躯干结构

人的躯干大体是三个头长，肩宽为两个头长。

在刻画的时候要注意胸廓与盆骨的空间透视关系与转折关系。

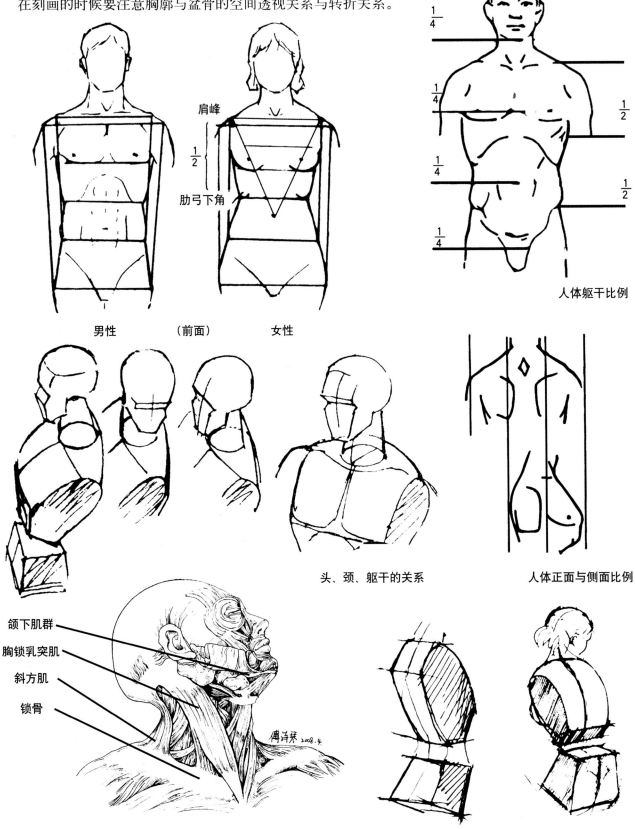

肩峰

$\frac{1}{2}$

肋弓下角

男性　　（前面）　　女性

人体躯干比例

头、颈、躯干的关系　　　　人体正面与侧面比例

颌下肌群

胸锁乳突肌

斜方肌

锁骨

颈部肌肉解剖图　　　　躯干体块关系

3.上肢结构

上肢由上臂、前臂、手组成。从肩关节到手指为3个头长，前臂骨为1个头长，手约等于2/3个头长。上肢共为5个手长。

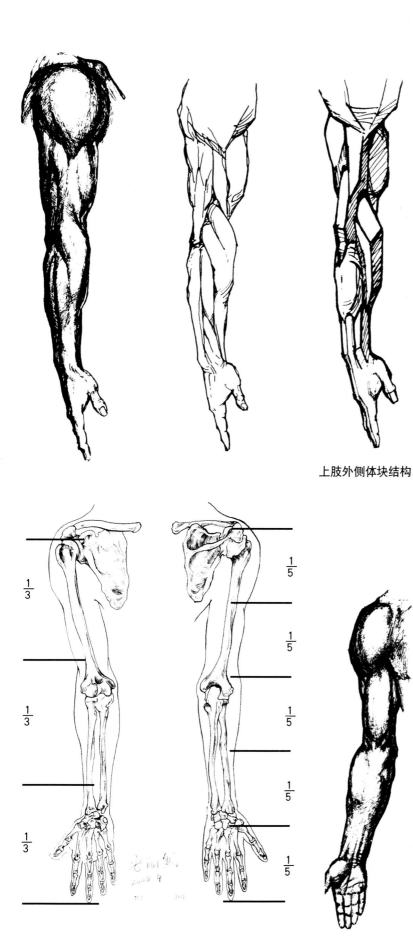

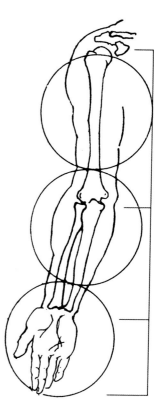

上肢外侧体块结构

上肢比例

$\frac{1}{3}$ $\frac{1}{3}$ $\frac{1}{3}$

$\frac{1}{5}$ $\frac{1}{5}$ $\frac{1}{5}$ $\frac{1}{5}$ $\frac{1}{5}$

上肢比例

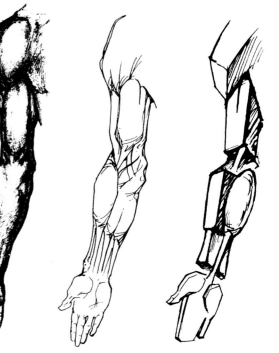

上肢内侧体块结构

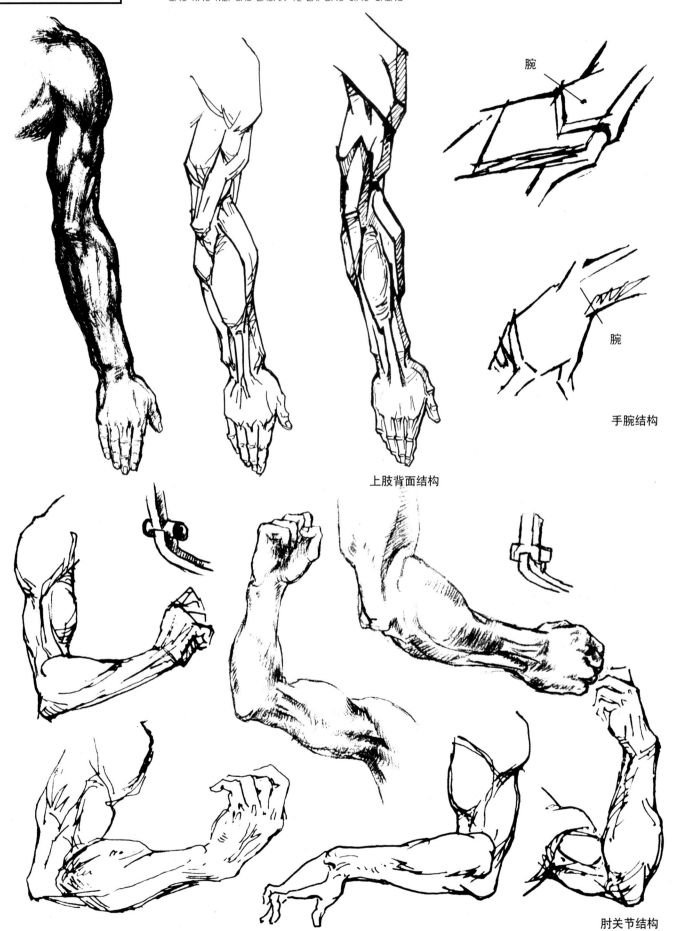

腕

腕

手腕结构

上肢背面结构

肘关节结构

常言道"花瓶难画口，画人难画手"，手在人物速写中占有非常重要的地位，许多初学者难免在手的结构表现中出现一些问题，所以了解手的内在结构是表现好手的前提。手主要结构是由手掌、手指和手腕组成的，在绘画中首先要画出手的大形，然后逐一表现出每一个关节的前后透视关系，并注意骨点和肌肉的虚实对比。

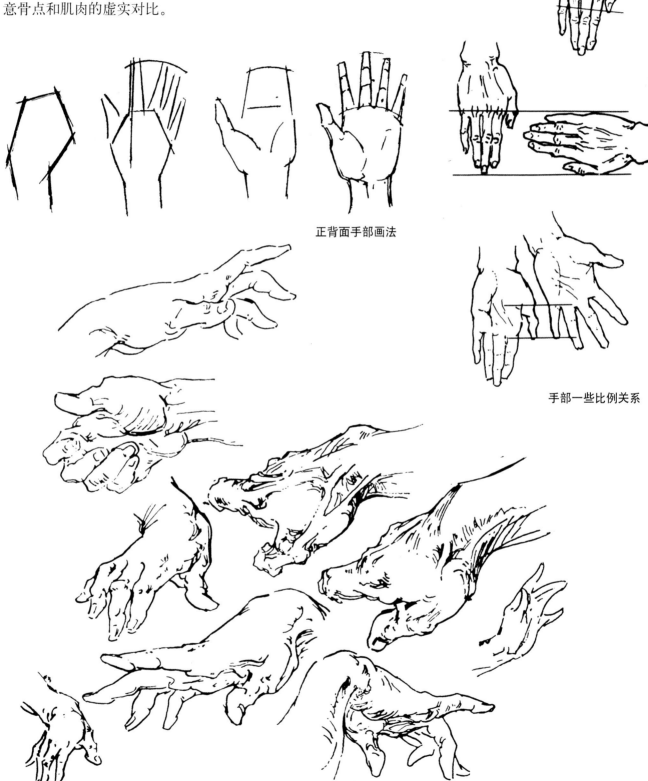

正背面手部画法

手部一些比例关系

4.下肢结构

下肢由臀部、大腿、小腿、足构成。臀部由盆骨和臀肌组成。

人的性别不同盆骨有明显区别，男性盆骨高而窄，女性的宽而短。

脚在人物速写中占有极其重要的地位，而且其结构复杂，主要分为足跟、足弓和脚掌三大部分。画脚首先注意它和全身的比例关系，其长度正好是一个头长，然后找出鞋子里面的脚本身的结构再进行描绘，还要适当进行一些像鞋带等细节的刻画。

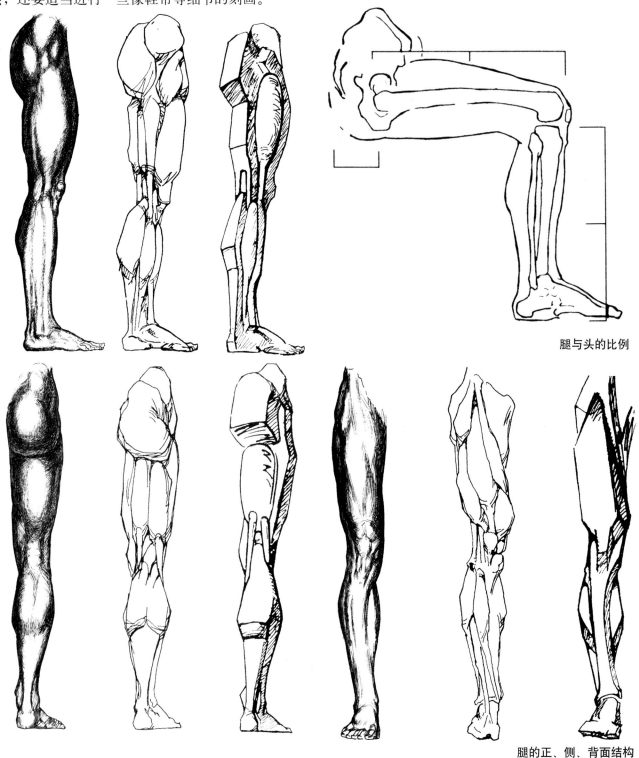

腿与头的比例

腿的正、侧、背面结构

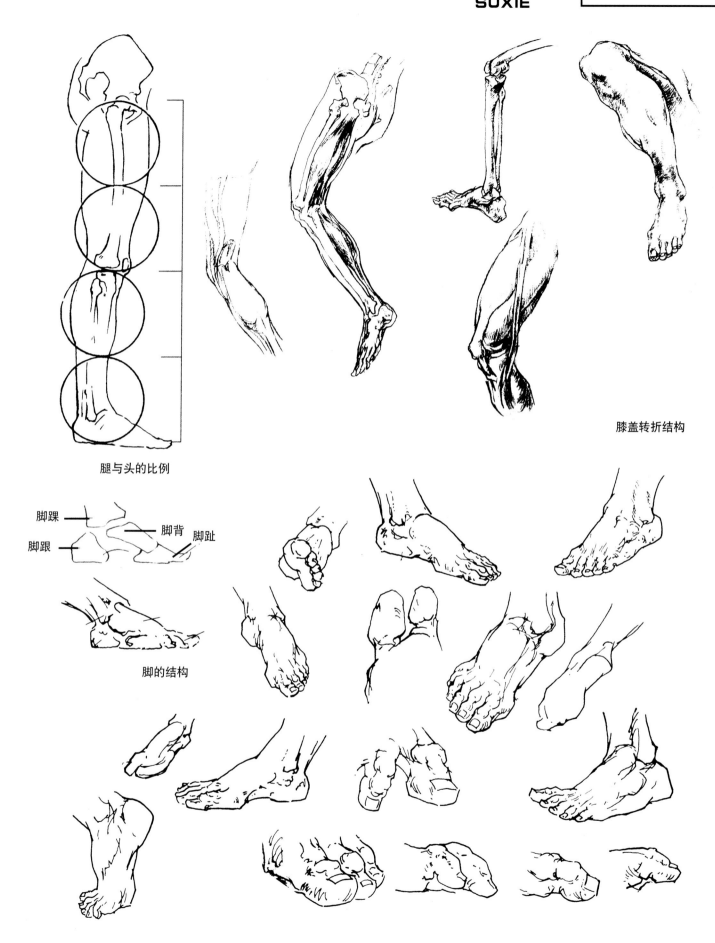

腿与头的比例

膝盖转折结构

脚踝

脚跟

脚背

脚趾

脚的结构

5.人体结构关系

由于所描绘对象与作者角度的变化，其透视关系不同，比例与透视也会有所变化。这一点在画慢写的时候要特别注意。

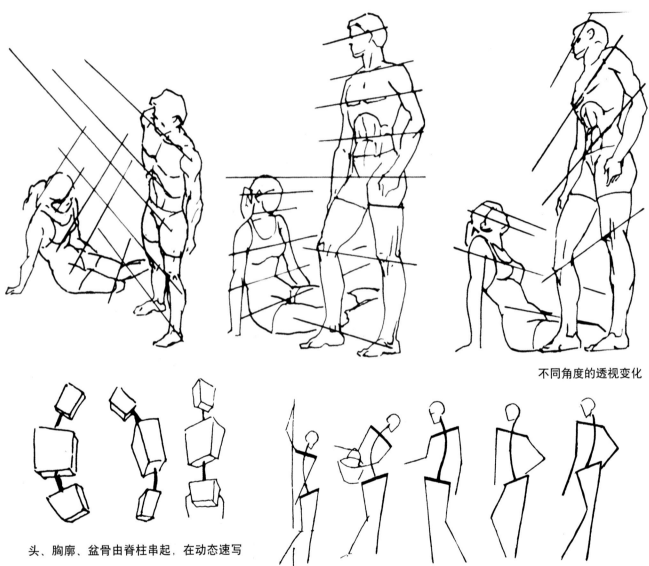

不同角度的透视变化

头、胸廓、盆骨由脊柱串起，在动态速写中，要特别注意这三者的角度和变化。

人物的各种动作可以通过简单的线条进行表示，两道横线表示肩部和臀部的位置，中间的线条表示脊柱形状。

练习：

临摹人体各部分的结构范图，做到心中有数。

在画速写的时候参照各个部位结构进行刻画，做到充分理解，不要一味照抄。

第二章

速写基础训练

第一节　人物速写基本步骤

人物速写一般指在一定的时间内（大约30分钟）使用单色绘画工具，较准确地画出对象的比例、动态、特征的一种绘画手法。它对提高作画者的艺术修养，锻炼造型能力都很重要，对艺术家从事艺术创作更具有不可替代的作用。

速写和慢写是一个相互依存、相辅相成的整体。速写主要是训练画者的眼、脑、手三者之间的相互协调与配合能力，敏锐的观察能力和快速的反应能力。而慢写则是考察考生精确造型、深入刻画的能力。

近几年美院考试中，速慢写考察主要有人物坐姿、人物站姿、人物蹲姿三种人物姿态。

人物坐姿是常见的考题之一。主要考查学生对人体的比例、透视、以及人物形体特征的整体把握能力。坐姿的主要难点在于人物形体的比例、透视、穿插等较为复杂，相对于站姿的七个半头高，此时的人体比例应为约五个半头高。由于坐姿不同造成的人体扭转、变型，以及观者视点的高低变化，都会产生丰富而复杂的透视，人体比例也会出现变化，此时不能机械套用人体固定比例。这一点应引起考生的特别注意。

在画速写的时候要基本遵循以下步骤：

1.凝神观察，落笔定形

选好位置，整体观察感受对象，抓住人物大的形体动态特征，用简要的线条，画出形体基本形。画的过程中，要注意人物的基本比例、动态、结构转折以及形体的透视关系。眼睛不能只盯住局部，要始终关注大形与局部的关系。

2.大胆落笔，深入刻画

从局部入手，一般从头部开始，抓住人物的形象特点，用肯定生动的线条，对人物的具体形体结构进行刻画。尤其是人物五官及手的刻画，应观察入微，引发视觉"冲动"，从而产生绘画灵感，更准确生动地表现对象。同时还应该处理好形体结构与衣纹的关系，具体表现在虚实、疏密、穿插、透视、长短等方面，始终要有衣纹为形体结构服务的意识。绘画过程应是一个由局部到整体，环环相扣，一气呵成的过程。

3.调整完成

画面完成后，应进行适当的调整与加工，可从大的视觉感受入手，对不和谐的局部进行修改，应做到动态自然、比例适当、结构准确、重点突出、画面完整。

在能准确掌握人物比例、动态以后，可以采用从局部入手的画法。

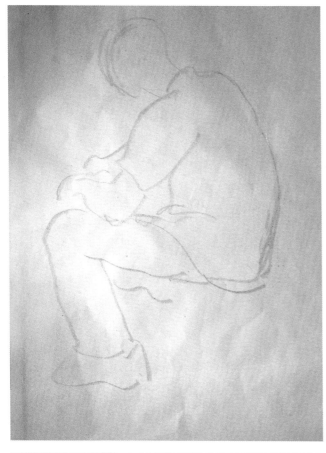

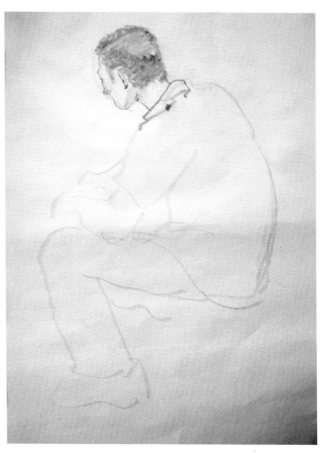

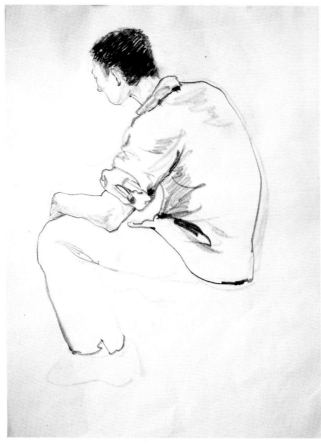

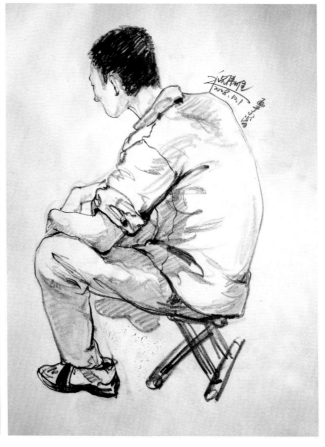

人物坐姿速写步骤

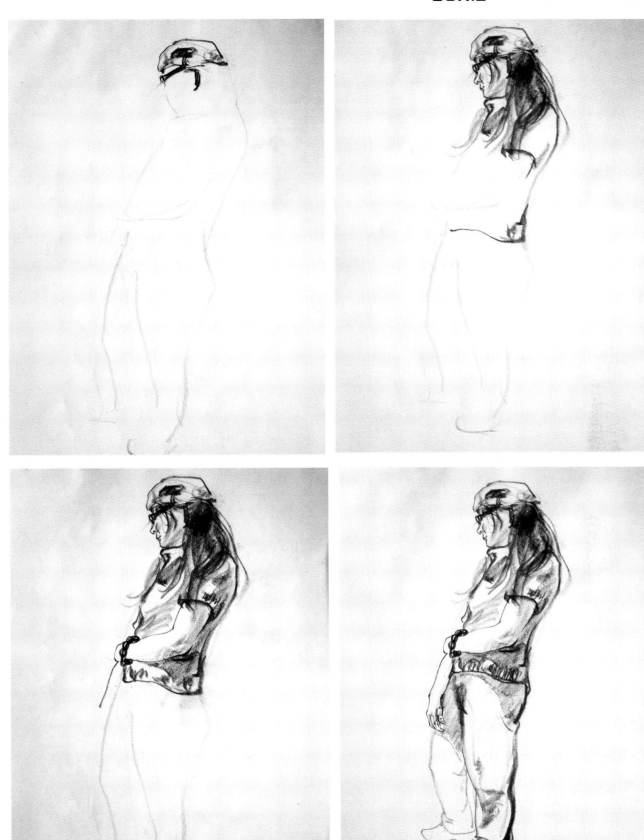

人物站姿速写步骤

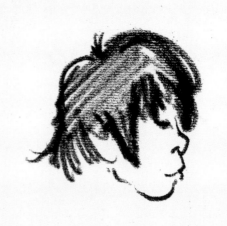

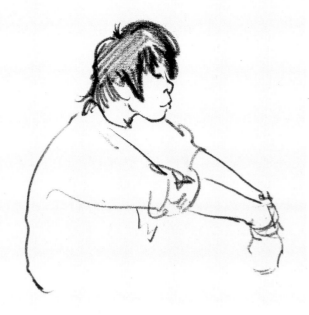

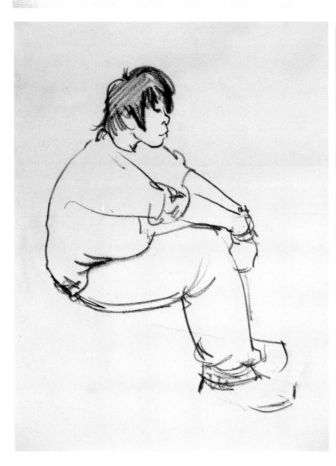

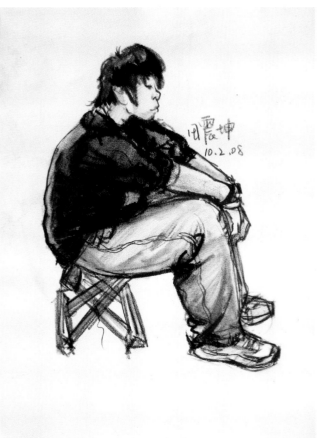

局部入手速写步骤

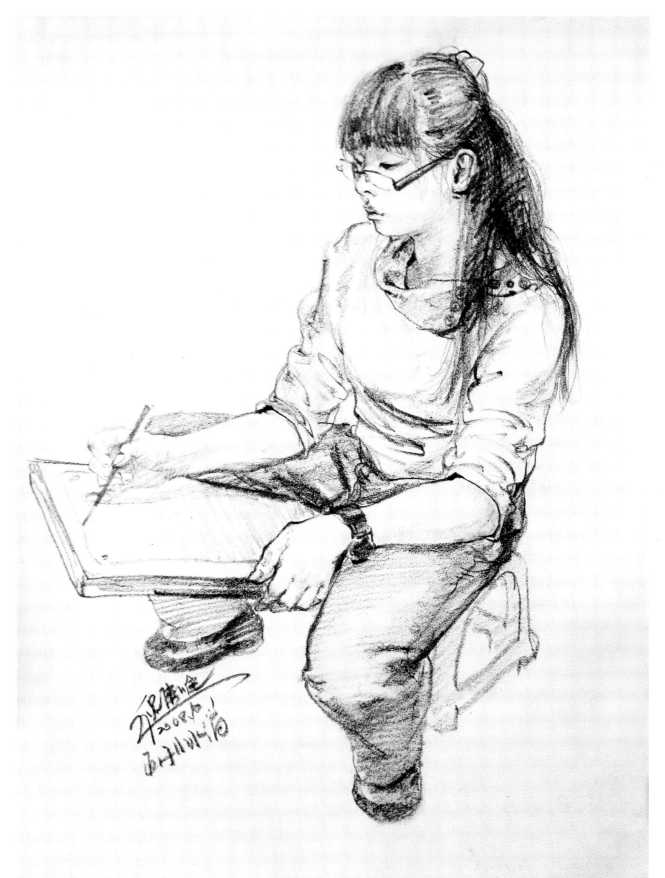

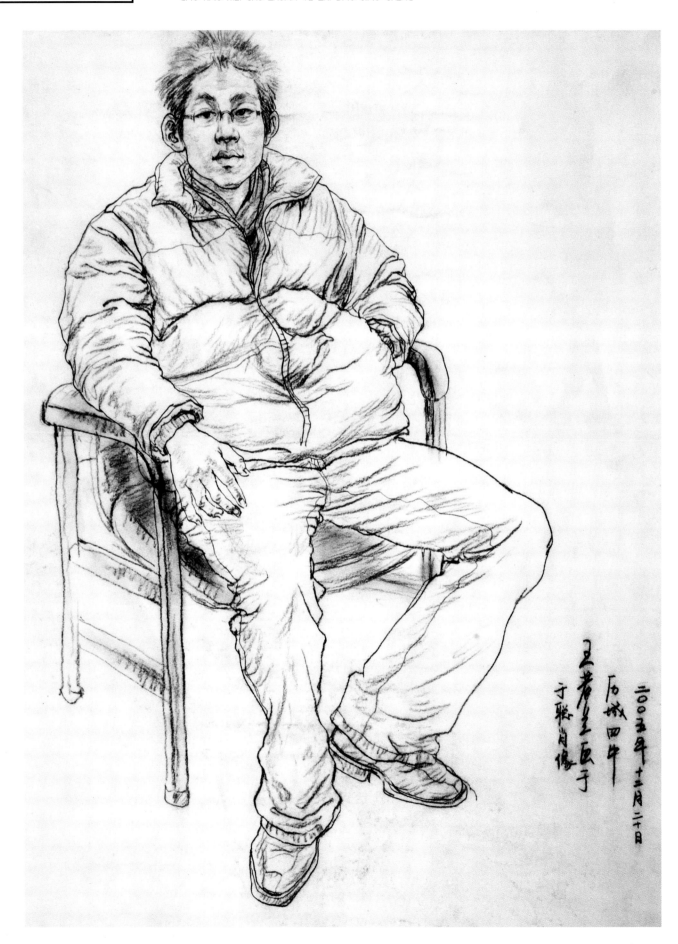

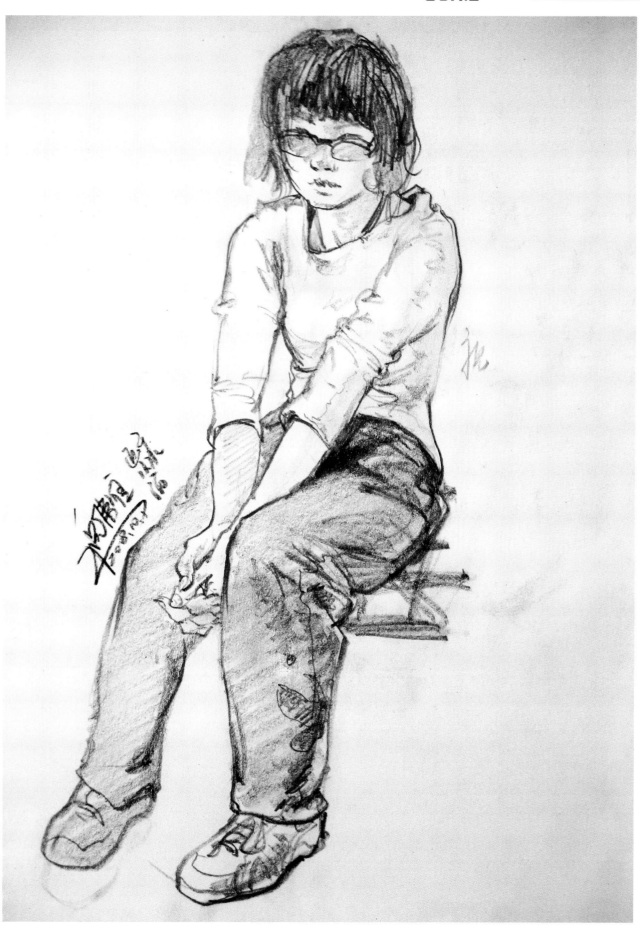

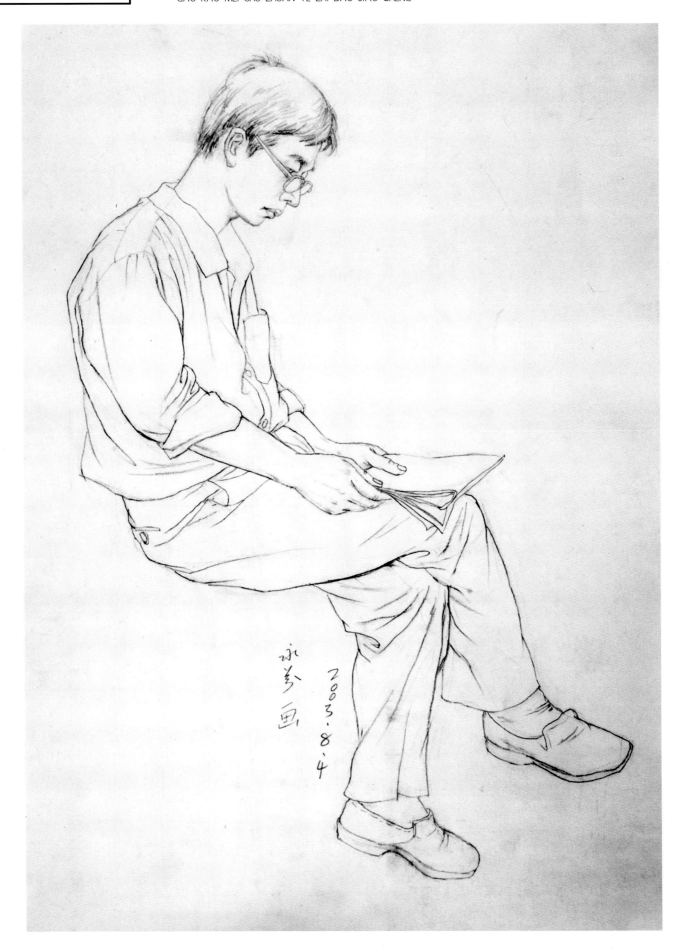

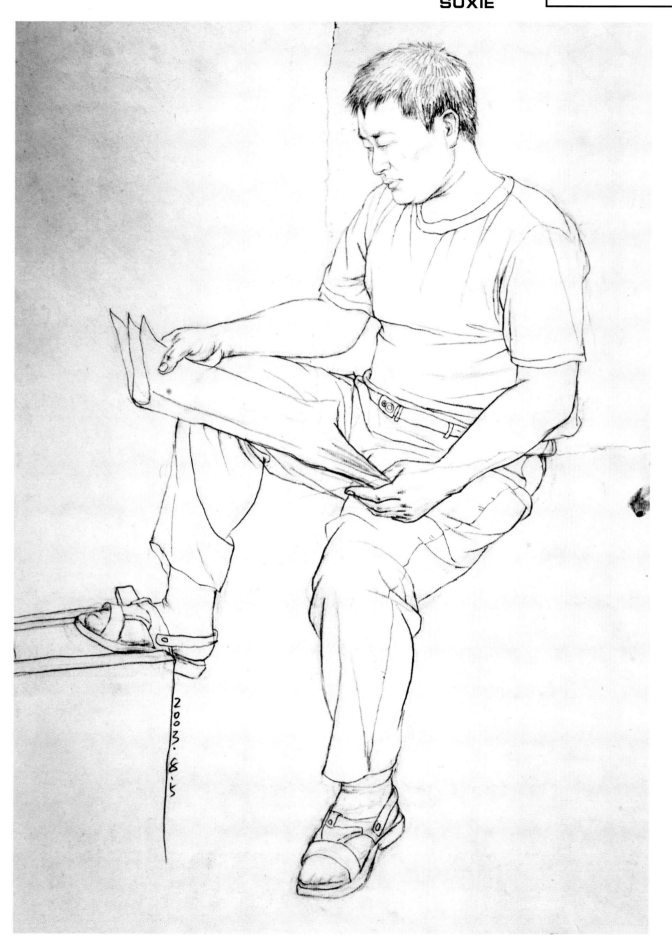

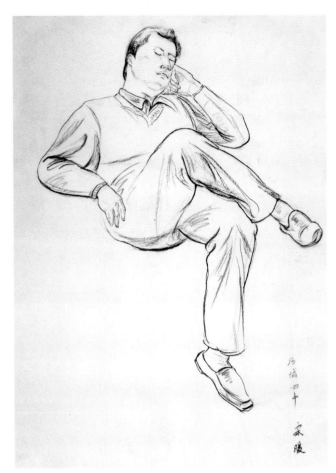

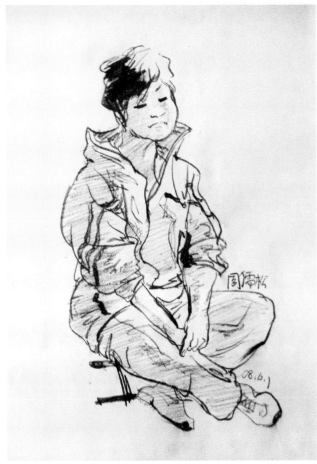

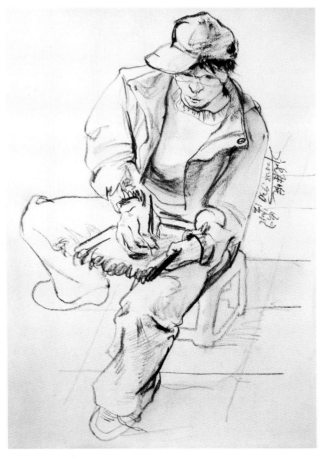

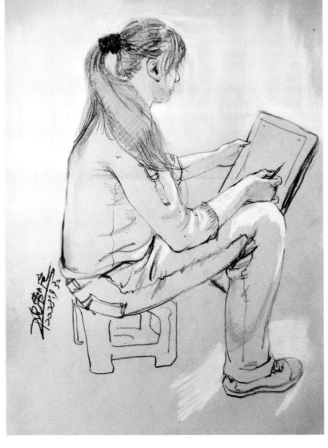

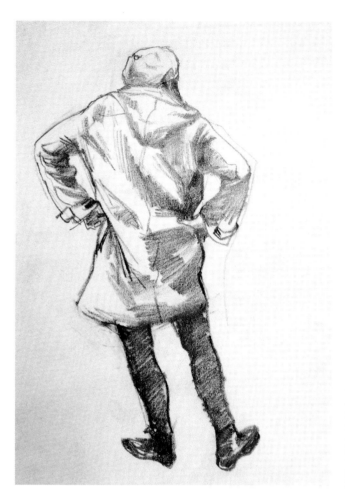

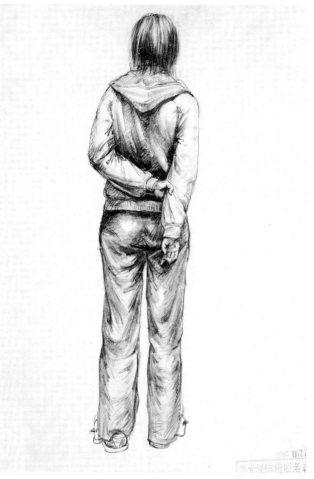

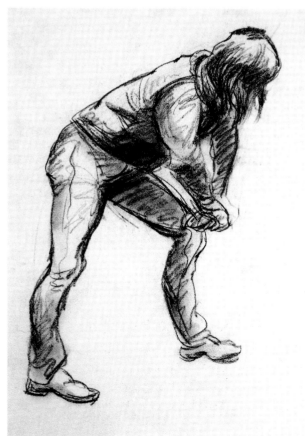

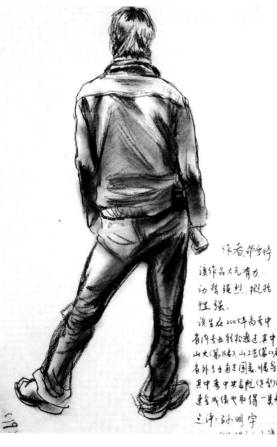

作者：邵雪婷

该作品大气有力，
动势强烈，概括
性强。
该生在2005年高考中
省内专业轻松通过，其中
山大(第13名)，山工艺(第2名)；
省外考生南京国美，顺等
其中考中央美院(运到)。
连专成绩也取得一类卷
点评：孙明宇

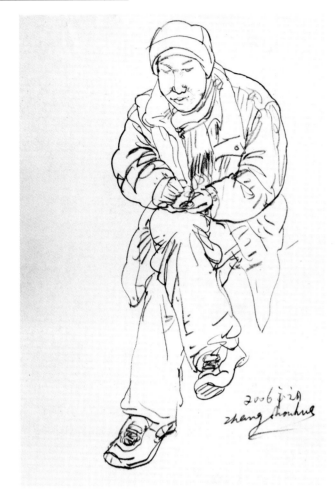

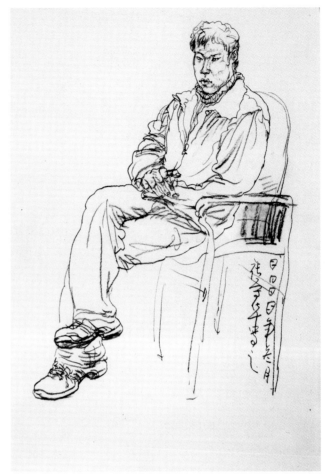

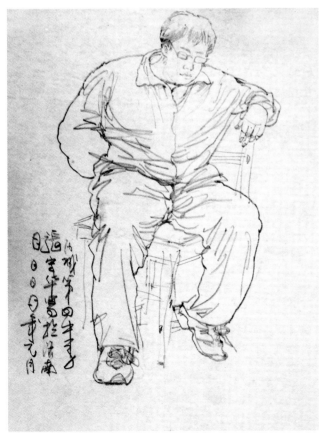

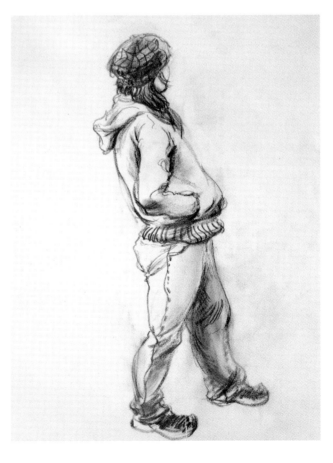

第二节　人物动态速写步骤

动态速写，要求在较短的时间内，概括、简明扼要地将对象的动态特征表现出来。

在人物动态速写过程中首先应仔细地观察，了解和分析对象的形体特征，通过自己敏锐的感受力捕捉最令人感兴趣的特征，默记其优美的动态瞬间，然后再经过生动线条的描绘，使其升华到纸上。这就要求做到眼、手、心的高度统一。"全神贯注、大胆下笔、重点突出"，逐渐达到"形神兼备，生动活泼，笔到意到"的高超境界。

动态速写要注意以下两点：

1.重心与支撑面

重心是人体重量的中心，支撑面是支撑人体重量的面积，一般指两脚之间的距离。

重心线的落点在支撑面之内，人体则可依靠自身来支撑，从而形成单脚支撑和双脚支撑。

重心线的落点在支撑面以外，人体要想保持平衡，则需依靠辅助物体支撑。

2.动态线：

动态线是指能够体现出动态特征的轮廓和结构的线条。

画动态速写的时候首先要仔细观察，分析对象的动态特征，快速地把对象的鲜明的动态特征记于脑海中。然后，从能决定动势的部位入手，抓住动态线，就是左右肩之间的连线和臀部之间的连线。从关键的动态线画起，应注意抓大感觉，大动势。这就意味着不一定要先从头或面部等固定的一点出发，而应因情况而异，因动态而异，甚至也可以把面部和其他的一些小细节忽略不计。作品本身所流露出来的情感也许还会更多一些，更丰富一些，给人更多的退想空间。

还有一种画法就是迅速地将主要动作部位画出，然后补上其他部位。

在画动态速写的时候要注意人物重心的变化，如下图，因为人的动作变化，重心也产生变化。

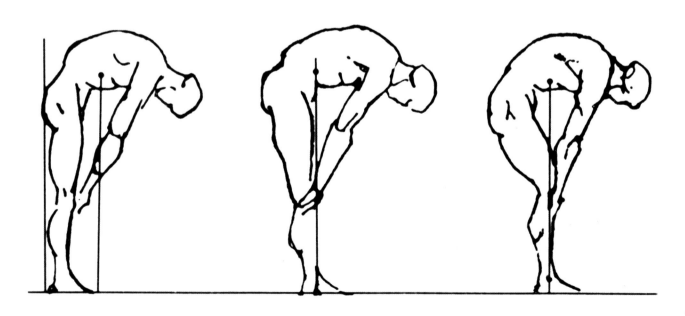

动作变化引起重心变化

高 考 美 术 专 业 指 导 教 程

GAO KAO MEI SHU ZHUAN YE ZHI DAO JIAO CHENG

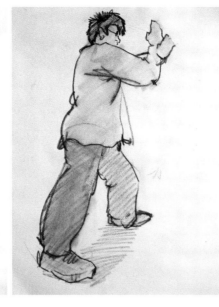

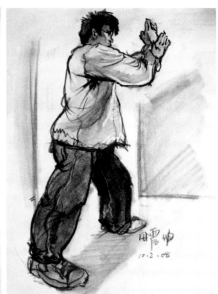

人物动态速写步骤图

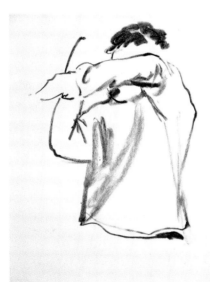

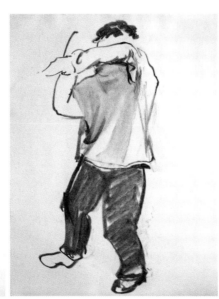

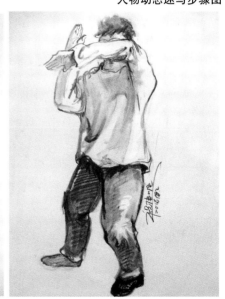

人物动态速写步骤图

练习：人物速慢写练习

做人物速写、慢些、动态的速写练习。

要注意速写的练习并不只是为了应试。课下大量的速写训练可以在短时间内迅速提高学生的造型能力和审美能力。在画速写的时候结合第一章的人体结构去理解人物的形体结构、比例关系。

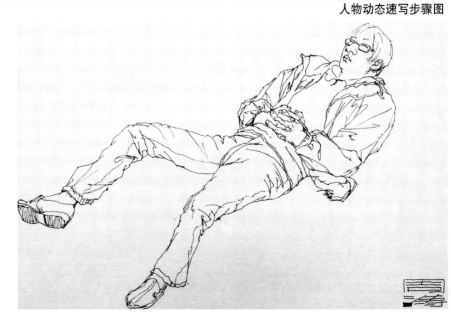

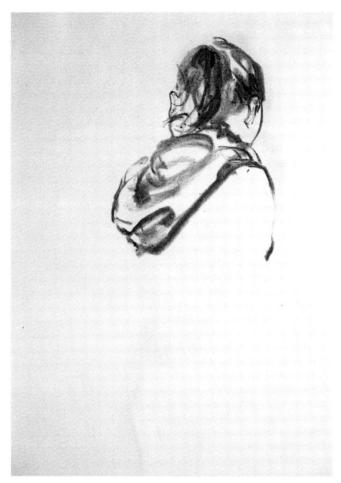

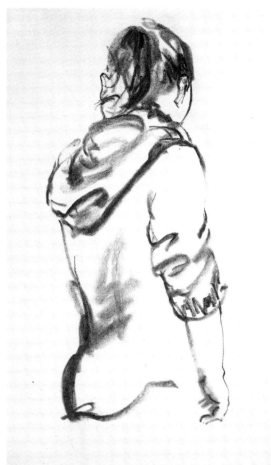

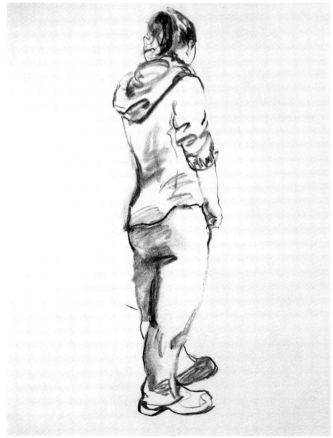

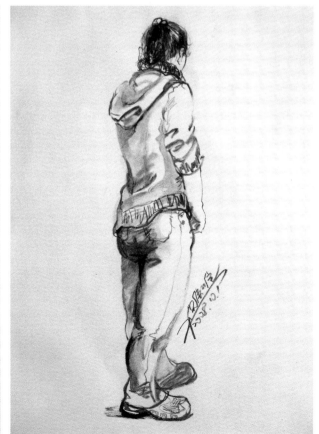

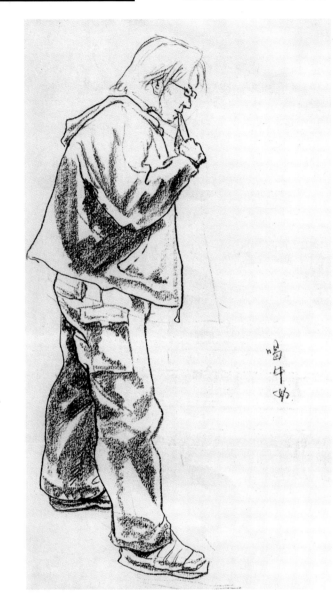

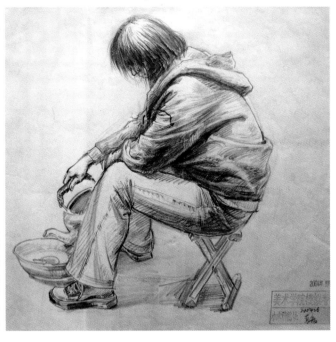

在速写练习中可以尝试不同工具和不同风格的绘画技法。

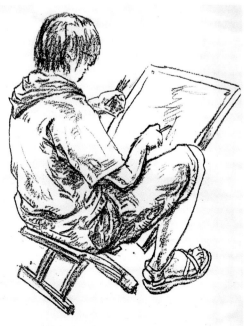

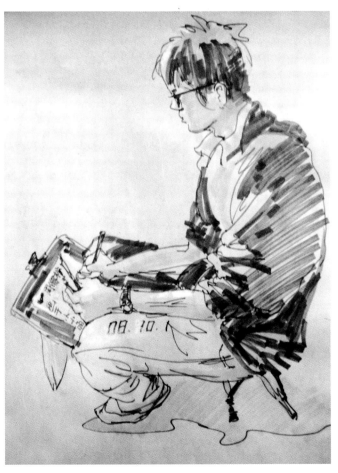

第三章
速写提高专项训练

第一节　组合人物练习

组合人物速写，是较为复杂的速写类型，它包含了人物速写与场景速写的绘画要点，其内容更丰富，也更能体现绘画者的基本功、艺术修养和组织概括能力，同时也能提高绘画者的注意力、观察力、创造力，使思维能力更具有弹性。尤其在追求素质教育的今天，更应该加强此类练习。

组合人物速写应具有创作意识。组合人物速写的内容不再是单一的人物造型表现，而是多人物、多角色的组合。速写人物组合对形式构图安排、画面结构组织提出了新的要求。组合人物速写在绘画的过程中，在主题明确的情况下，作画的步骤更加自由，内容和道具没有固定要求，背景可以根据需要处理，整个过程都为最终的效果服务。组合人物速写需要更强的整体控制能力和局部刻画能力，需要更高的组织安排能力和整体美感形式把握能力。也许线条不是非常华丽，技法也不是非常纯熟，但恰恰就是这一点，保留了这种真实的速写感觉。

速写人物组合的训练包括中心、构图、情节、动态等几个方面。

1.中心

速写人物组合与场景速写大致相同，绘画之前必须首先明确"画面中心"，又称"趣味中心"。场景的中心一般是一个比较突出，最能引起你的兴趣，使你产生绘画欲望的人物。场景中心一般置于画面中央偏上，并以此为起点下笔。

2.构图

动手下笔之前，心中有一个大体的画面构图。在速写进行中，将对象逐一安排在预想的框架中，可以根据画面的需要进行调整，将对象依主次关系先后画出后，再根据构图的要求和情节的说明添加物体或安排细节，以达到构图丰满完整、节奏感强、主题明确的目的。

在构图中也要讲究形式感，不同类型的画种，其表现形式也不一样，比如国画方式的速写人物组合，要求主体明确，人物线条流畅，长短变化要丰富、柔软但不缺乏钢劲，要求有严格的疏密关系和画面整体节奏感；油画方式速写人物组合，更注重物体的体积感和画面色调层次，讲究大的效果，对线的要求不苛刻；装饰画方式的速写人物组合，在达到美观、漂亮的同时更注重人物造型的夸张、变形。

3.主线

任何的事情都有一定的中心思想，组合人物速写也不例外。比如高考试题《考场一角》，很明显是一个场景速写，如何组合人物，直接影响到考试成绩。《考场一角》的主线就是考生在紧张而又认真地画画，分析到这里，就可以用夸张、抽象、添加、分离、组合等手法来塑造人物形象，表现考生紧张而

又认真的神情了。

4.动态

由于速写对象是活动的人，众人的动作随时会发生不同的变化，如何在画面中安排好人的动作变化，怎样能使人物组合更生动，主体更明显，效果更突出，动态的处理就非常重要。选择人物的动作时应注意到以下两个方面：首先注意人物的动作要符合主题的需要。例如在表现劳动场景时，要选择人物劳动的动作，避免选择劳动中休息的动作。其次注意人物的动作要符合情节发展的需求。例如劳动中的场景，要避免有同样动作的人，如果必须表现同一动作，我们可以选择动作过程中的不同点的不同姿态，也可以在相同的动作中，采用人物方向不同的手法来加以表现，这样可以避免画面重复，打破单调局面。

学会了添加，同时要学会对被画面人物的"编组"和"挪动"，将其编排成若干个组，形成组与组之间的对比和呼应关系。为了编好组，就需要对现实场景中的人或物进行挪动，舍去无关的因素，挪进有用、有美感的形象。这需要大胆地对现场题材进行取舍和组合。如果不画背景，就要用线的疏密、影调的变化来把握空间感。

1.双人组合速写练习

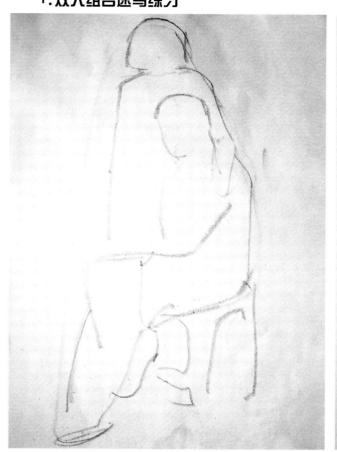

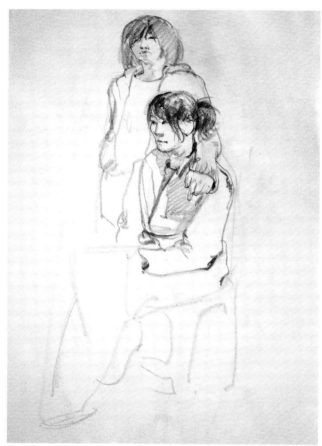

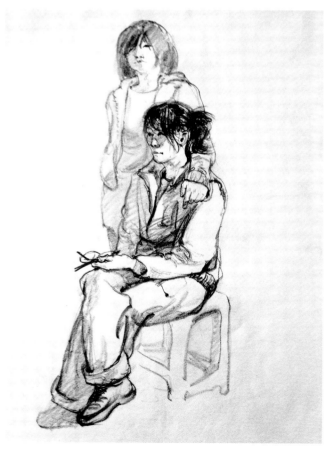

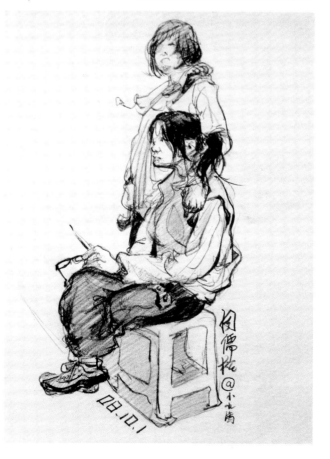

2.一张画面三幅速写练习

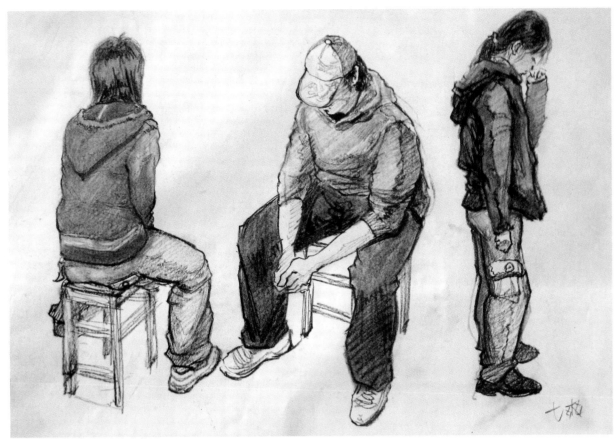

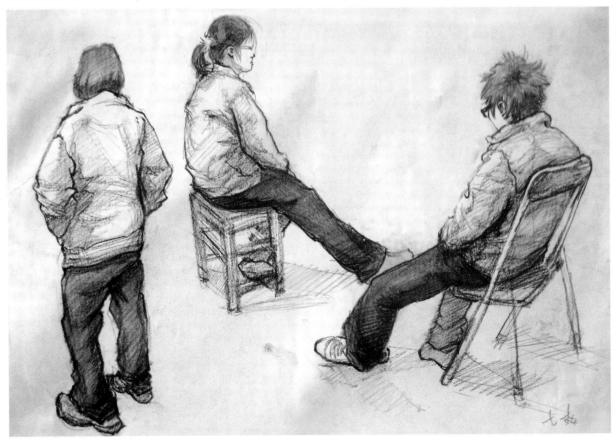

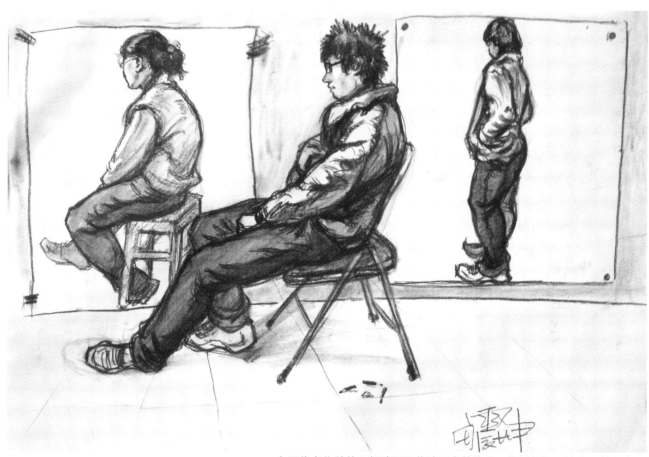

上图作者将其他两幅速写画作墙面上的作品，构思新颖，让人眼前一亮。

3.同一人物多角度速写

在画同一人物多角度速写的时候，要注意从不同角度、动态进行刻画，避免重复造型。

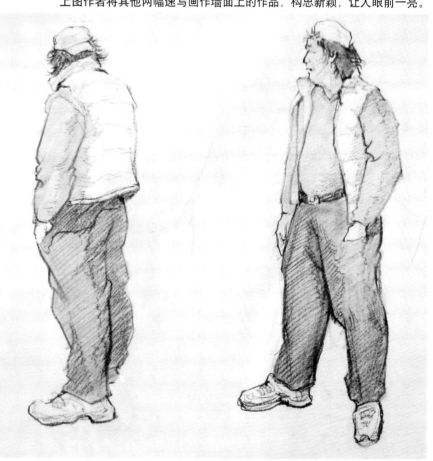

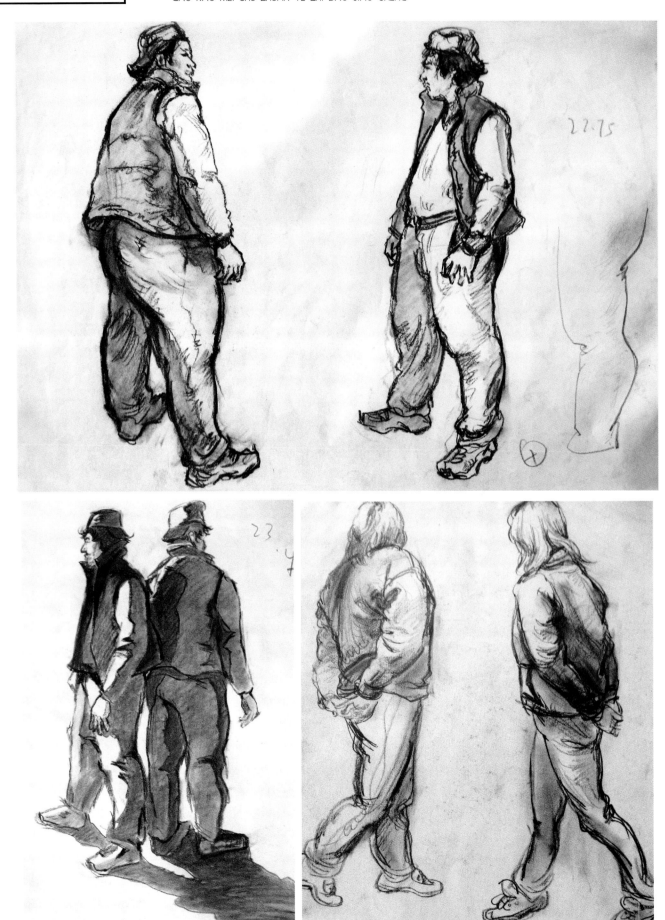

4.多人场景速写训练

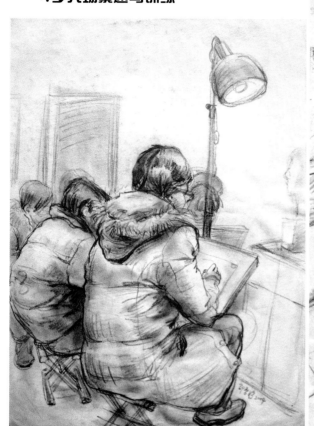

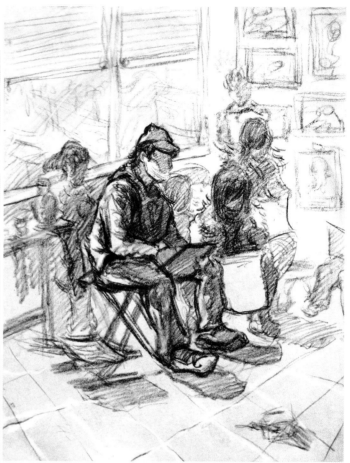

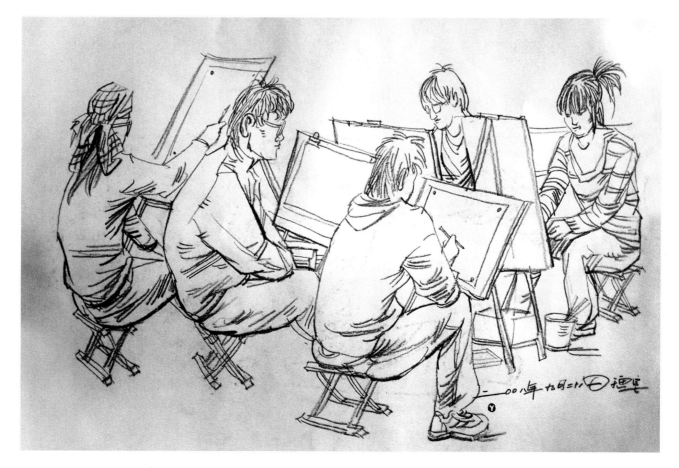

第二节 生活速写练习

　　速写要随时画，无论什么地点。可以画画室中的同学、车站中的旅客、路上的行人……没有模特可以画自画像。表现手法也多种多样，可以写实、可以夸张。速写能最直接地表达作者对生活中美的感悟。下面的作品都是真实记录了生活中的人物和场景，从中可以体会出作者对于艺术的热情和探索。

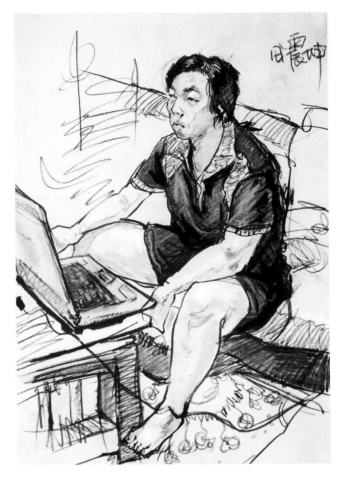

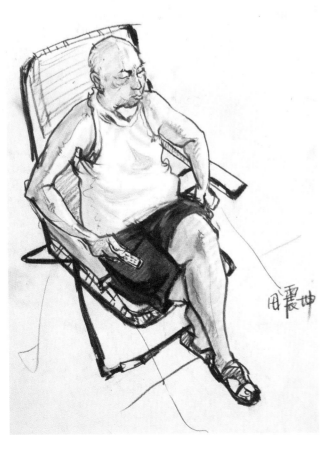

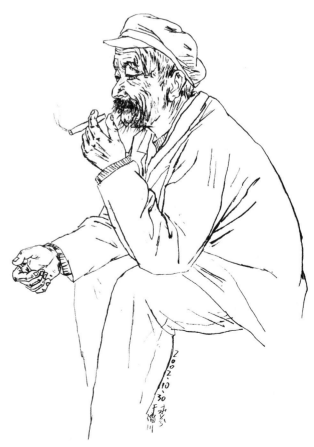

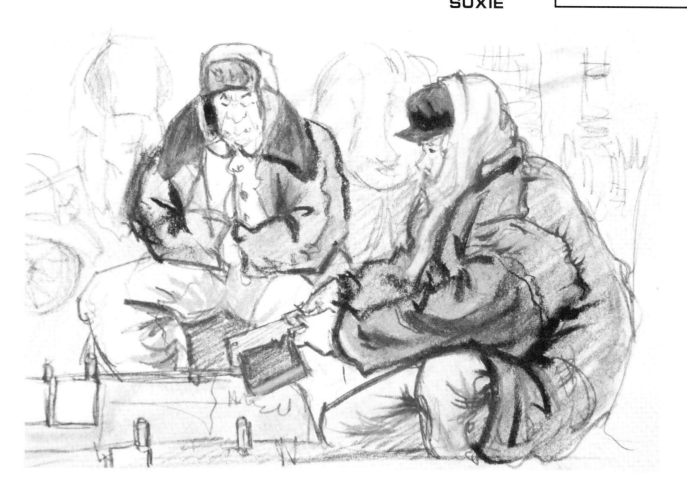

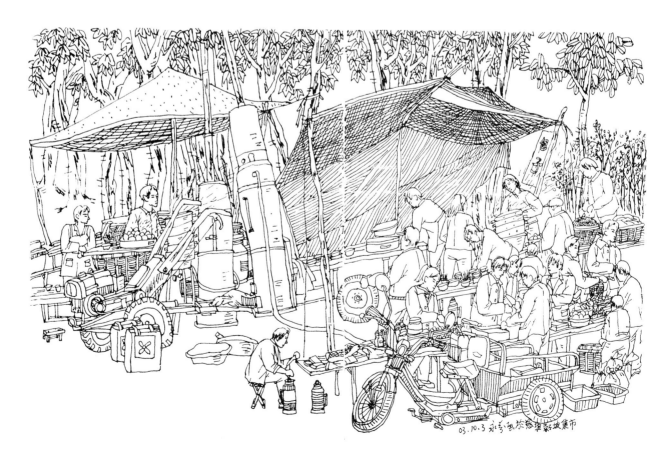

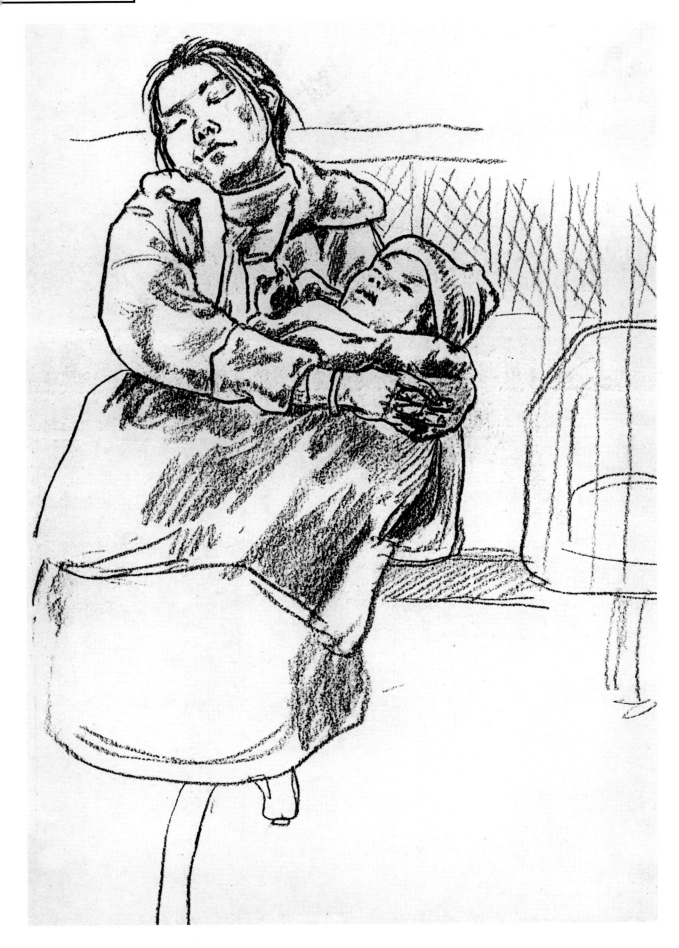

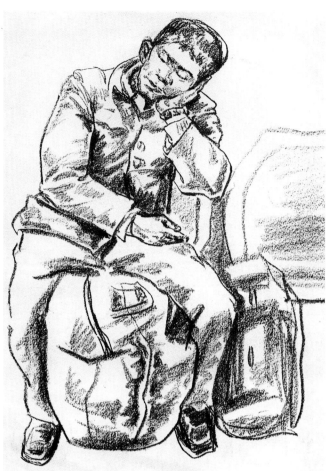

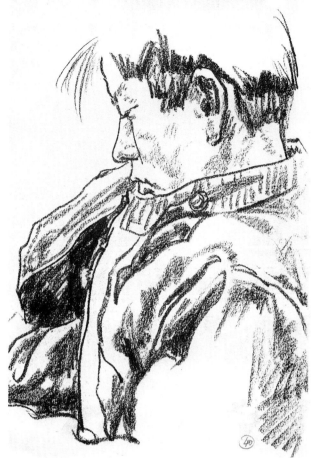

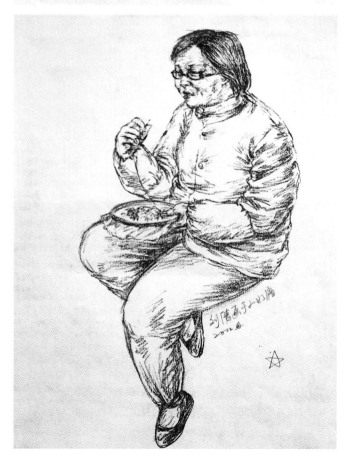

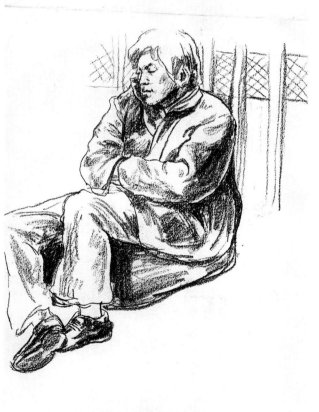

第三节　头像速写练习

　　在开素描头像课程的同时可以进行头像和半身像的速写训练。可以采用写实的速写画法，详细描绘的速写和素描没有清晰的界限。也可以采取变形夸张的画法。下面几幅作品通过对人物面部的夸张造型，较准确地把握了人的五官特征和性格特点。

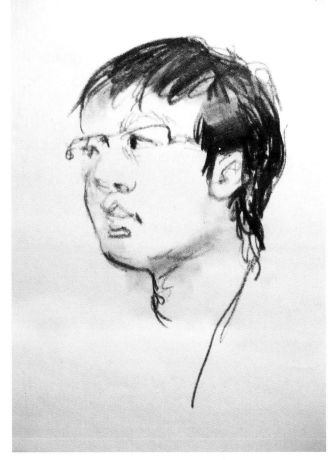

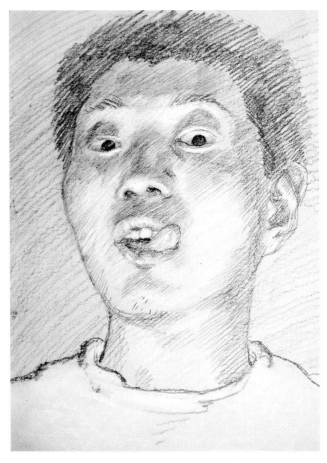

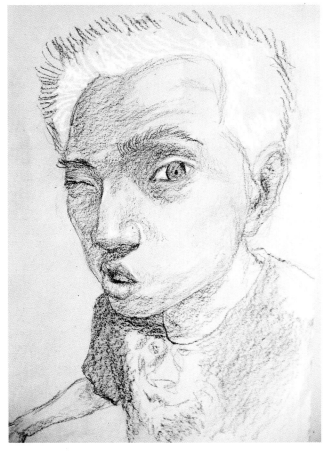

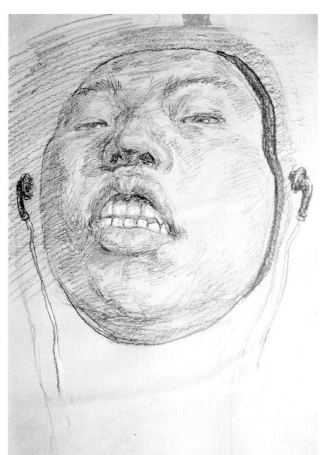

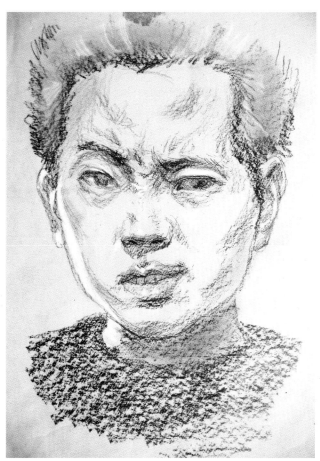

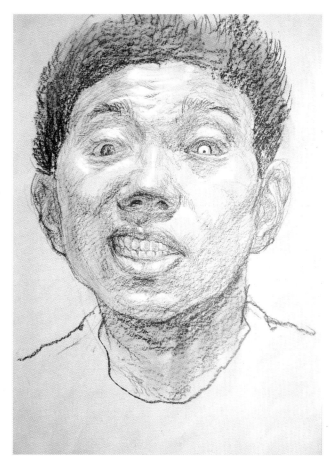

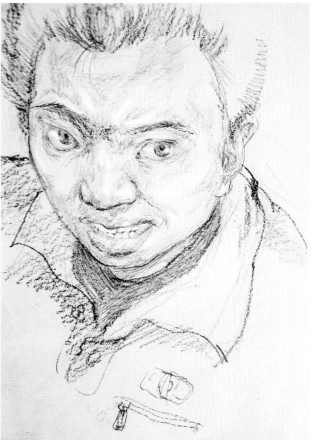

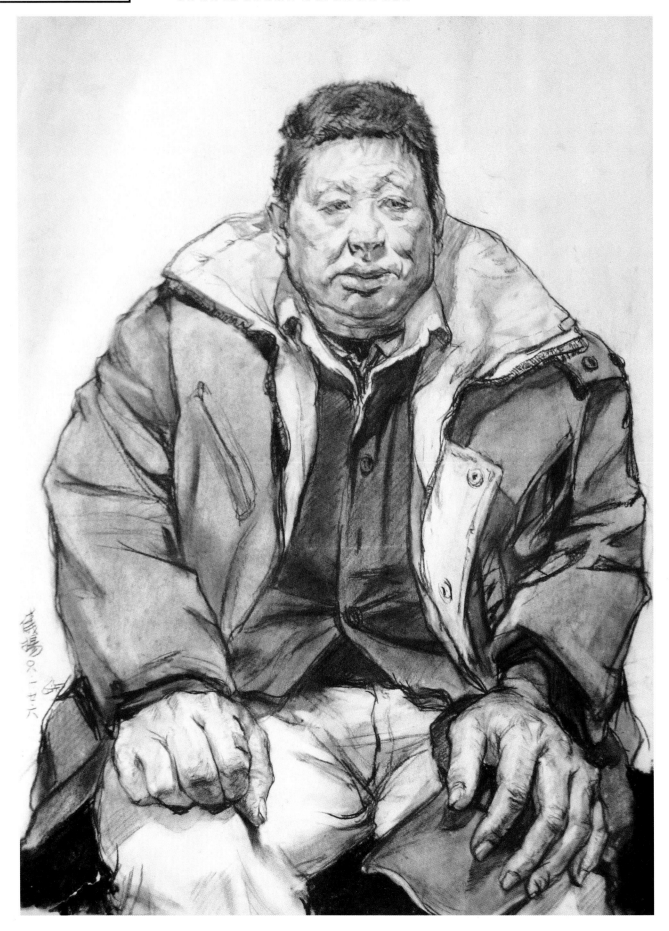

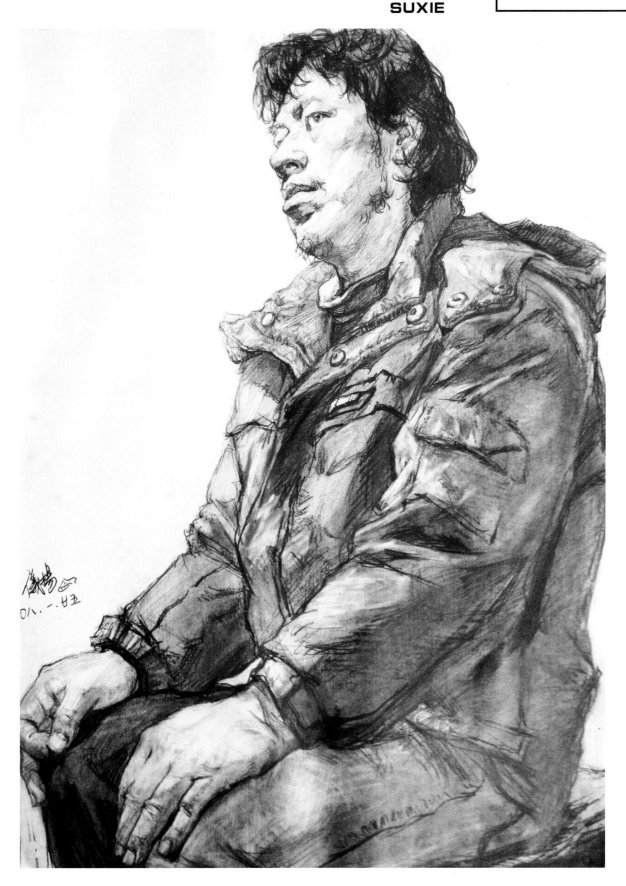

　　这两幅作品是在开设素描半身像的时候学生的慢写作品。可以看出，速写和素描之间并没有清晰的界限。速写只是一种训练方式，最终还是为了训练造型能力，为造型艺术服务。

第四节　风景速写练习

　　生活中处处存在美，风景速写练习就是给了我们一双观察美的眼睛。

　　不同的环境可以尝试不同的速写技法，以建筑物为主的风景画可以尝试钢笔线描技法，而刻画乌云密布的天空时可以采用炭笔皴擦的技法。

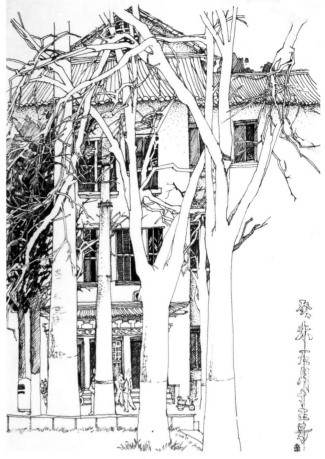

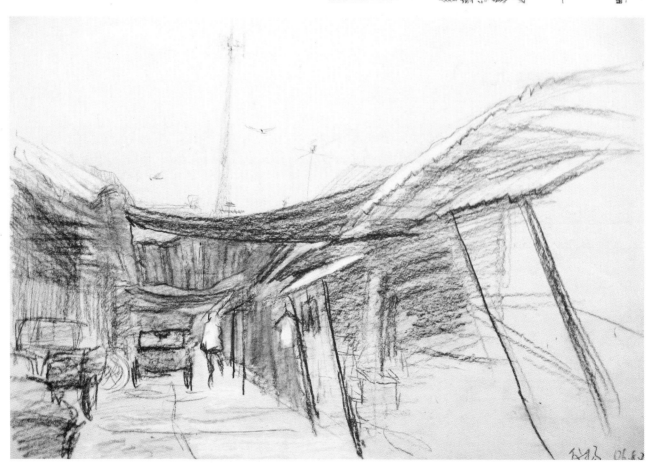

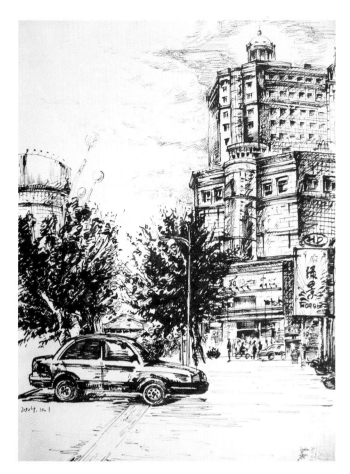

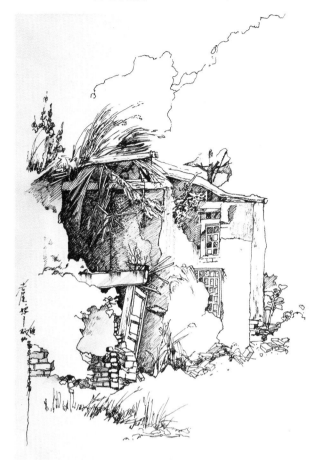

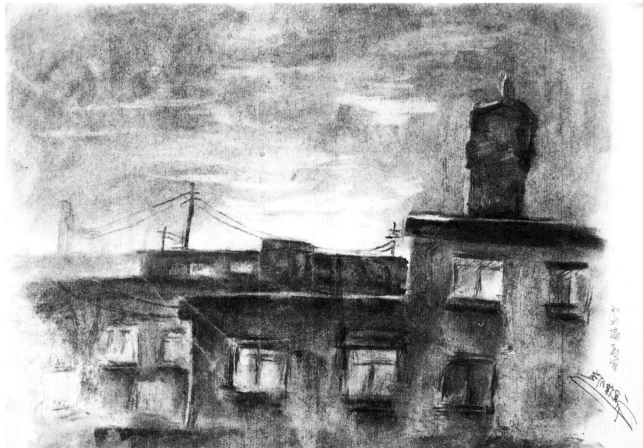

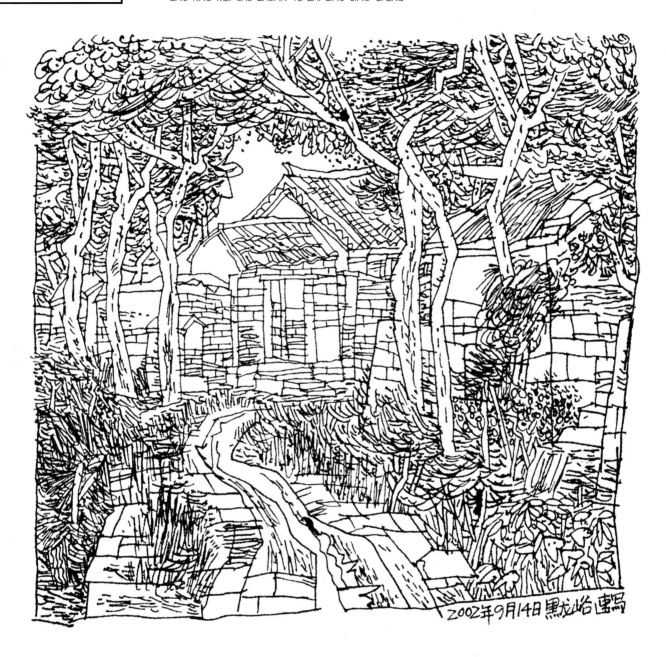

第五节　默写训练

默写的训练在造型训练中是非常重要的，因为在生活中特别有价值的感人形象或场景，往往发生在一瞬间，我们无法临场摹写，只有依靠记忆和感受，事后加以描绘。需要默写的情况有两种，一种是动态写生时，我们要将对象稍纵即逝的动作和神态迅速地记载下来；另一种是我们在生活中发现了令人感动的场景和形象，需要有时间的时候以图画的形式加以记录。对于这两种情况，我们依靠的不仅是大脑的记忆，更重要的是精神上的感受，不仅要记住对象的形态，还要抓住形象的"神似"。后一种默写情况是比较难的。默写要求画者具备刻画人物的能力，人物的动作只有熟悉了人的骨骼和肌肉结构才能正确表现，人物形象只有与同类动作造型对比以后才能得出差异。因此，熟练地掌握人体结构和不同形象造型是默写的基础。

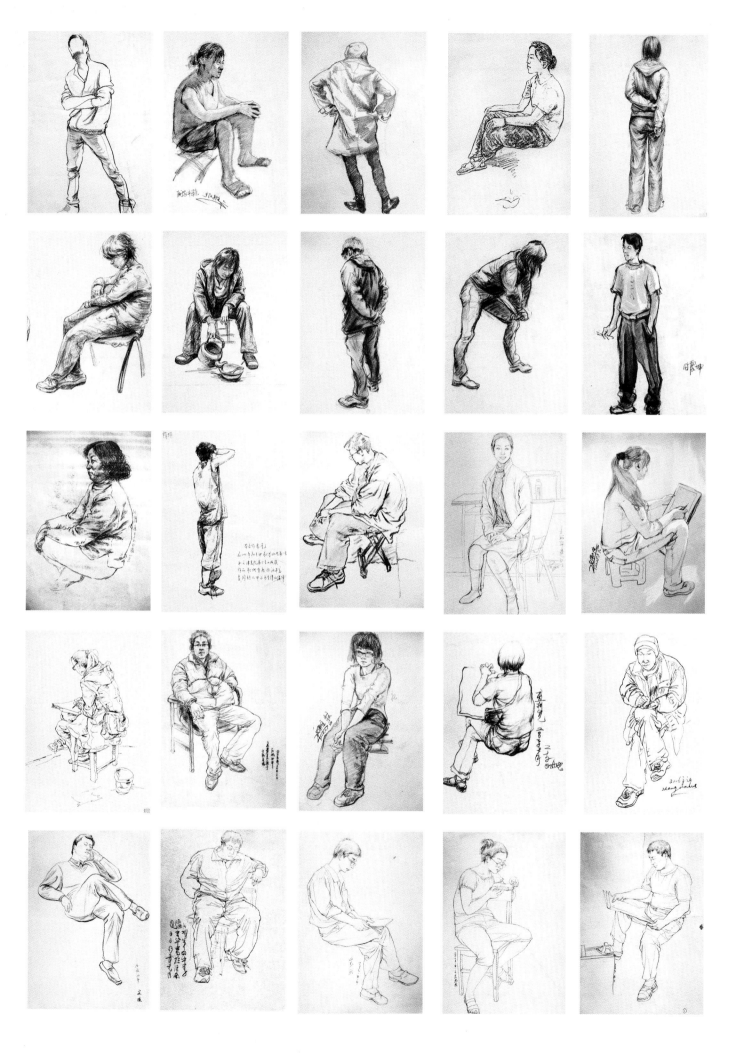

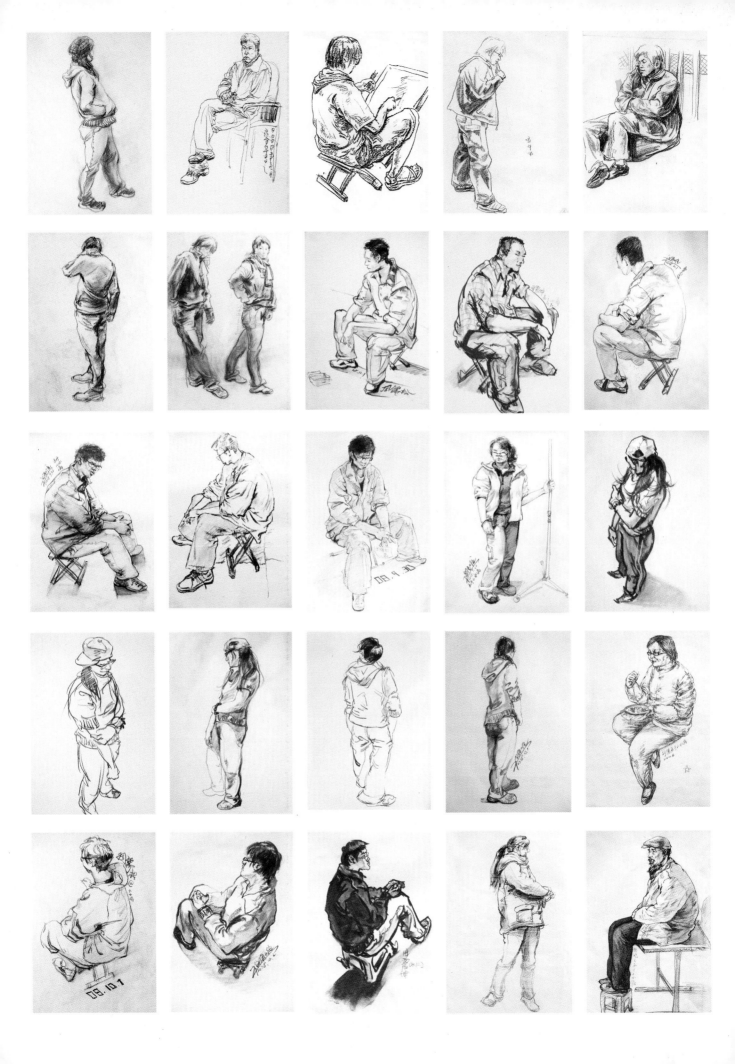